繪畫大師
Q&A

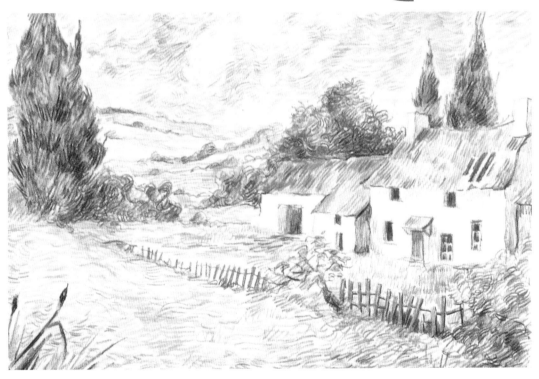

JEREMY GALTON　著

呂靜修　譯

視傳文化事業有限公司

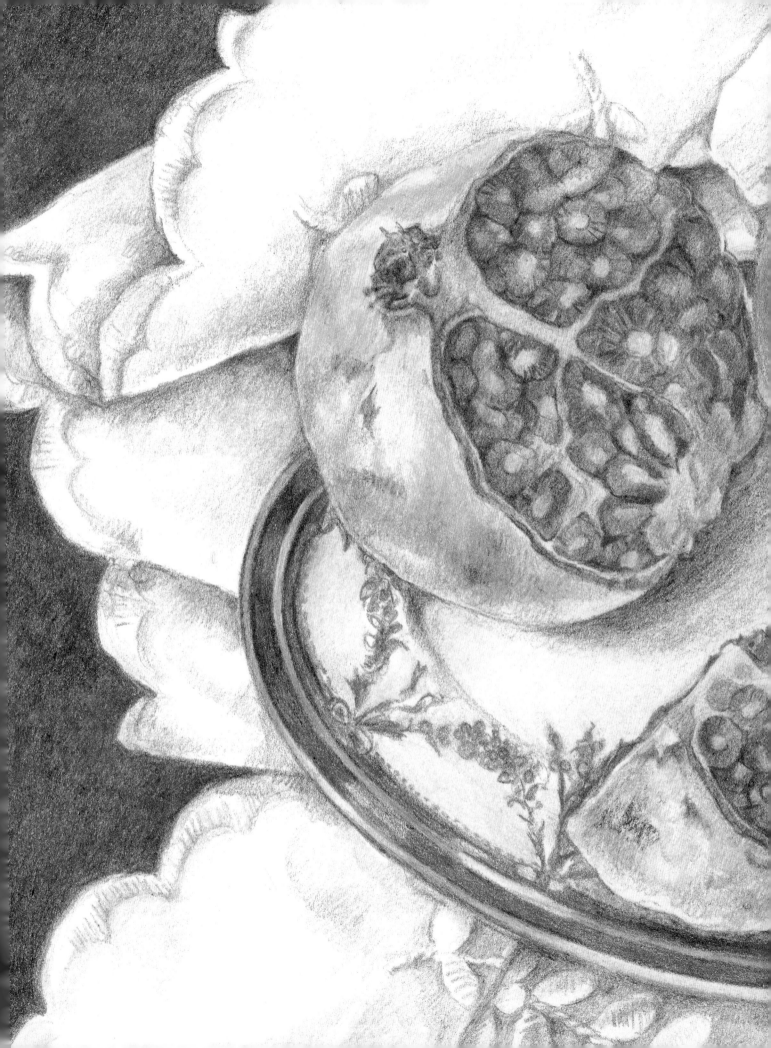

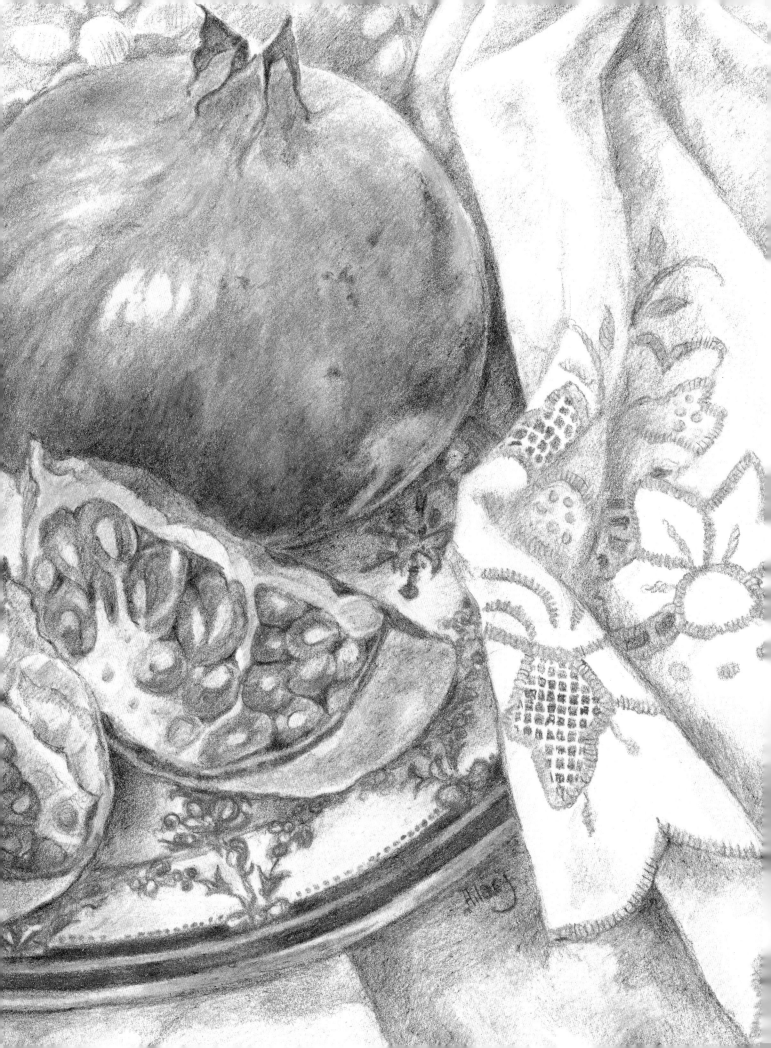

出版序

　　有人曾說：「我們在工作時間所做的事，決定我們的財富；我們在閒暇時所做的事，決定我們的為人」。

　　這也難怪，若一個人的一天分成三等份，工作、睡眠各佔三分之一，剩下的就屬於休閒了，這段非常重要的三分之一卻常常被忽略。隨著社會形態逐漸改變，個人的工作時數縮短，雖然休閒時間增多了，但是卻困擾許多不知道如何安排閒暇活動的人；日夜顛倒上網咖或蒙頭大睡，都不是健康之道。

　　在與歐美國家之出版業合作的過程中，我們驚訝於他們對有關如何充實個人休閒生活，提供了相當豐富的出版資訊，舉凡繪畫、攝影、烹飪、手工藝等應有盡有，圖文內容多彩多姿令人嘆為觀止！這些見聞興起了見賢思齊的想法。

　　這套「繪畫大師Q&A系列」就是在這種意念下所產生的作品之一。我們認為「繪畫」是最親切、最便於接觸的藝術形式，所以特精選這套繪畫技法叢書，並將之翻譯成中文，期望大家關掉電腦、遠離電視，讓這些大師們幫助大家重拾塵封已久的畫筆，再現遺忘多時的歡樂，毫無畏懼放膽塗鴉，讓每一個週休二日都是期待的快樂畫畫天！

　　也許我們無法成為一位藝術家，但是我們確信有能力營造一個自得其樂的小天地，並從其中得到無限的安慰與祥和。

　　這是視傳文化事業公司最重要的出版理念之一。

<div align="right">

視傳文化總編輯

陳寬祐

</div>

目錄

前言

水性色鉛筆

　　水性色鉛筆結合了鉛筆素描的精確性及水彩畫的柔美感，使用方式與一般鉛筆沒有太大的差別。各種媒材顏料及色鉛筆都是由色料及黏結劑混合製作而成，色料成分大致一樣，但黏結劑就不盡相同，有些是油質，有些是粉質，或是阿拉伯膠等。一般色鉛筆所使用的黏結劑成分，視出產的廠商而定，但是水性色鉛筆則不同，因為只能使用水溶性的黏結劑，所以種類的變化便有所限制，不同廠牌之間的差異性，是以色彩的多寡及多樣化的色彩體系來吸引使用者。因為水性色鉛筆的色料屬於粉質，所以比較不能表現出色彩的半透明性，但相對的優點就是——即便長期曝露在陽光下，也能保持色彩的飽和度及鮮豔度。因此，色彩的持久性及不褪色性，是水性色鉛筆最大的特色。

水性色鉛筆的類別

　　一般6至12色、成套的水性色鉛筆顏色比較豔麗。理論上而言，三原色可以混出虹彩般的七個顏色，但事實上是不可能的，尤其較便宜的色鉛筆色系較少，難以做混色。若經濟上許可，建議購買大套的色鉛筆，因為它有較多可用的色彩，並能做出更多的趣味性，48色已足以應付，當然若有72色更是理想。大部分的色鉛筆盒薄而扁平，是為了讓使用者便於攜帶，也可以輕易的找到所需的色彩。大部分的

畫家有自己習慣使用的色系，但通常來自於不同廠牌，因此會將常用的色鉛筆，用合適的盒子放在一起，使用上方便許多。

因為色鉛筆的筆心十分易碎，所以使用時切記，儘量不要讓色鉛筆掉在地上，因為每使用一次削鉛筆機，就會削去大半的筆心；也不要讓小朋友使用專業用的色鉛筆，最好另外準備一小套便宜的給未來的小畫家們，分開使用是最理想的。

即使有72色完整的一套色鉛筆，在使用的時候仍需混色，以達到色彩的精確度，每次重疊色彩時都會使顏色產生細微的變化，所以熟悉並了解自己的工具十分重要。提供各位一個不錯的方法用來了解自己的色鉛筆；畫出每個

色彩的色票以便查閱，並將色票分為三小段；輕而淡的筆觸、重而濃的色塊、最後一段是以水塗濕後的色相，如此一來，使用色彩時就很方便。一旦您熟練於水性色鉛筆乾畫與濕畫時的不同變化之後，便可以巧妙地運用乾濕的特性畫出維妙維肖的圖形。

紙張

　　水性色鉛筆具有硬質的筆心，所以繪圖時，必須使用比較平滑、密度較小，也就是常用的卡紙；像布理斯托紙板（Bristol board）一般的紙張。因為使用水性色鉛筆，必須考慮到水分的使用與控制，所以，紙張表面的吸水性及彈性越好，越適合於水性色鉛筆的使用；厚而表面質感粗糙的水彩紙便十分適合。

　　水彩紙分為「熱壓紙（深壓紙）」、「冷壓紙」及「粗面紙」三種類別。對於一般鉛筆的筆心而言，表面粗糙顆粒只會造成支離破碎的線條，影響畫面的完整性，但是對水彩及水性色鉛筆而言，在筆刷刷上水彩之後，顏料會滲入紙張表面顆粒狀的凹槽裏，造成色料的抓力，表現出柔順完整的效果。

　　水彩紙也以重量來歸類，一種是以平方/克計算，另一種以英制的令/磅來測量。190克（90磅）屬於薄的紙張；640克（300磅）屬於厚且高價位的紙張；300克（140磅）的紙張不厚不薄，十分適中，是最佳的選擇。切記一旦加了水，無論吸水性再佳、厚度再厚的紙張，也會經不起水份的浸濕而起皺。這點是值得注意的。

　　其實可以購買一種經過處理的熱壓紙畫本。這種紙張的邊緣以膠封的方式，避免因為

左圖： 除非有必要使用到粗糙質感的特殊紙張，否則一般常用的就是經過熱加壓處理的「熱壓紙」（hot-pressed）。

右圖： 無論是畫在有顏色或是具有質感的紙張上，都必須經過親自試畫之後才能真正了解，什麼樣的紙張及底色是最適當的用紙──因為沒有任何人可以給你絕對的答案。

水分而造成皺紋及延展。如果想要單張購買，有更多不同種類的熱壓紙張可供選擇。最適合水性色鉛筆的應該是模造紙；因為它經過水份的濡濕之後，只會稍微的彎曲，而不會像其他的紙一樣起皺或延展。無論是熱壓紙、冷壓紙還是粗面紙，不同的紙張都會有不同的表面處理方式，一般稱為「上膠」（coating）。上膠較少的紙張比較容易吸收顏料，而上膠較多的紙張，則容易使顏料保持在紙張表面，模造紙上的膠層比熱壓紙要厚。

使用紙張的原則，應該以個人的需求及偏好，選擇適用之紙張，才是正確的方法。

有些畫家偏好使用羊皮紙，因為它會使畫面產生半透明的效果，但是羊皮紙的使用，有一些比較複雜的問題值得注意；羊皮紙在裱褙之時，是用牛皮紙膠帶將紙張固定在板子上，並使其自然風乾，然而常因為紙張的回縮，會拉扯並撕破膠帶；此時可以貼上三層膠帶以解決此問題。有些吸水性不佳又厚的羊皮紙，會將色彩浮在表面，變成紙張表面的污點，而吸水性較好的，則會在加了水之後，出現色彩不均勻的問題，這些是使用羊皮紙時必須注意的事項。

其他材料

因為畫架比較佔位置，所以大部分的畫家喜歡使用小型的畫板，而且坐在桌旁工作比站著輕鬆許多，鉛筆等各種工具也隨手可得，但缺點是，坐著畫會讓你的視覺與畫面產生角度，在繪圖時便會有視角扭曲的問題，畫出來的物體容易產生比例上的誤差，有時會因為畫板的關係使你的視點顯得太高，讓物體失去原有的形狀。此時，可以使用取景框或打格子的構圖法來修正這個缺點。

無論手動或全自動的削鉛筆機，都是隨身必備的用具之一。一般手動旋轉式刀片的削鉛筆機，很容易讓筆心斷裂，而使用隨身型雙刀片式的則較為方便。為了保持鉛筆筆心正確的尖銳度，隨身攜帶一小片細砂紙，以便在削完鉛筆後使用，會有事半功倍的效果。全自動桌上型削鉛筆機十分方便，有時當你一手握著板子或抓著一束筆，又必須削鉛筆時，只需另外一手便能完成這個動作。

筆刷

在使用水性色鉛筆繪圖時，最好不要一次打濕一大片的區域，因此不需要準備太大號的筆刷，中型的筆刷即可，而小型的筆可用來做為細部潤飾之用。手工製的筆刷，筆尖彈性佳，筆毛含水性強，用到筆毛磨損掉落之時，可以丟棄，或將它們作為乾擦及刷水之用。像紅貂毛筆一樣高等級的筆，只要妥善的保管及使用，通常可以使用得很久。

橡皮擦

色鉛筆及水性色鉛筆不像一般素描筆，容易以橡皮擦乾淨，但是在顏色還沒與水融合之前，可以使用橡皮擦，擦去不要的部分。一般常用的、價位比較低的塑膠橡皮擦，可以把素描筆或粉彩筆不要的部分擦乾淨，而軟橡皮擦則另有特殊用法。桌上清理器使用不當，有時反而造成鉛色的堆積與沉澱。橡皮擦的乾淨與否與線條所畫的輕重有很大關係，已經嵌入紙張的鉛筆線，通常不容易被擦乾淨，也會在紙張上留下一道凹槽，切記當紙張上過水之後，便會與筆觸融合並滲入紙張當中，此時不宜再使用任何的橡皮擦擦拭。

開始繪圖時，一般使用素描鉛筆來打草稿，因為它容易被修正。製圖鉛筆的筆心粗細固定，不需使用削鉛筆機，也適合用來打草稿。像餐巾紙、衛生紙或棉花棒等都可以用來做為吸水、吸墨用。有蓋子的小型裝水瓶也是不可或缺的配件之一。

繪圖鋼筆及針筆經常與水性色鉛筆配合使用，能製造出一些畫面的趣味性。遮蓋液可以利用廢棄的牙刷或乳膠造型筆沾著用，這在製作波濤及浪花時十分有用。牛皮紙膠帶可以用在紙張的裱褙上，而紙膠帶則可以用來將紙張固定在畫板上。

下圖：在水性色鉛筆的描繪工具中，真正常被使用的，除了色鉛筆本身及筆刷之外，仍有一些技巧是必須親自去體驗的，所以額外的一些配備是必要的。

建議準備的材料：

1. 水性色鉛筆
2. 遮蓋液
3. 黑色墨水
4. 白色墨水
5. 電動削鉛筆機
6. 橡皮擦
7. 牛皮紙膠帶
8. 乳膠造型筆
9. 紅貂毛筆（中號）
10. 繪圖鋼筆
11. 自動製圖鉛筆
12. 針筆
13. 紙膠帶
14. 膠膜
15. 衛生紙
16. 水
17. 餐巾紙

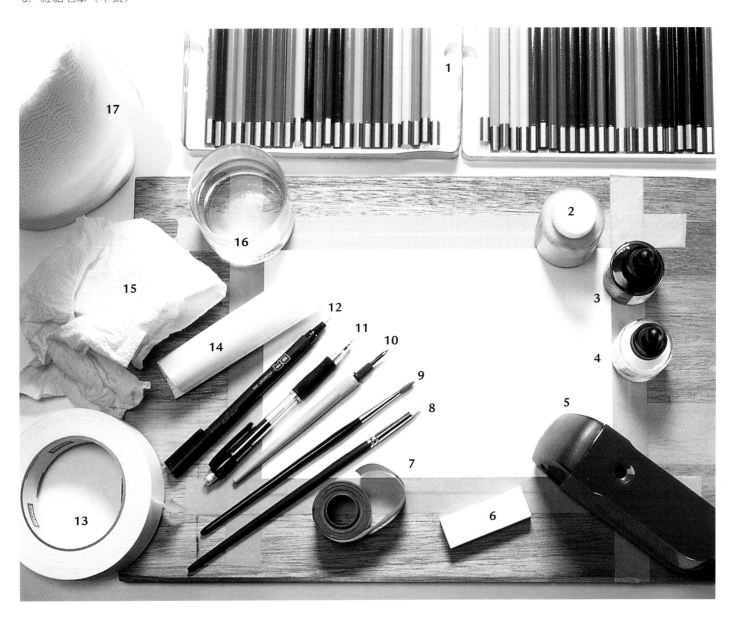

　　首先需要一塊平整且吸水性良好的木板；可以選擇夾板或是純木質表面的木板。材質不佳或是一般的薄層夾板，適合短時間內完成作品用，但不宜長時間使用，否則容易因為水份的累積而碎裂，千萬不能使用樹酯板或塑膠板；因為這些材質的板子不能吸水，水份會因為停留在紙張中時間過長，而破壞紙張纖維。務必要注意，有些板子在上過水後約20分鐘，會滲出棕色或黃色的液體，所以不要輕易嘗試未曾使用過的板子，可以在裱褙前先上過水，試驗板子的性質，以免事倍功半。在裱褙完紙張後，必須等紙張全乾並完全裱貼在板子之後，再開始繪圖，畫完後，以美工刀沿著紙張與板子之間──牛皮紙膠帶一半的地方切開，注意刀子一定要鋒利，才能在不劃傷板子表面，又能順利將紙張由板子上取下，最後再將牛皮紙膠帶撕下便大功告成。

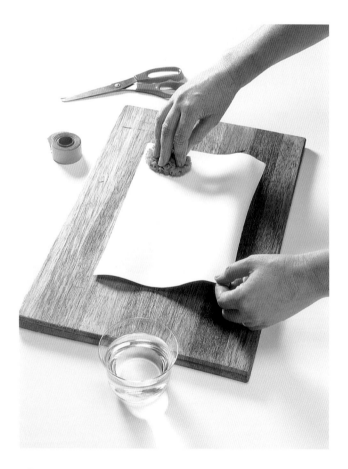

1 裁出大小適當的紙張──一定要小於板子，但是比所要畫的區域大一些；因為最後撕下牛皮紙膠帶後，會損毀部分的邊框。用來刷水的海綿一定要乾淨。

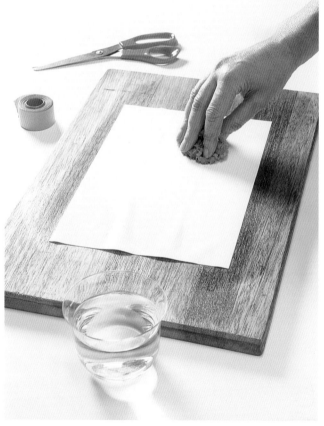

2 用海綿輕輕地將水擦拭到紙張上，或是將紙張放到水龍頭及水槽中浸濕，在固定之前，確定紙張正反面已完全溼透。擦拭紙張時不能太用力，以免傷害紙張表面。

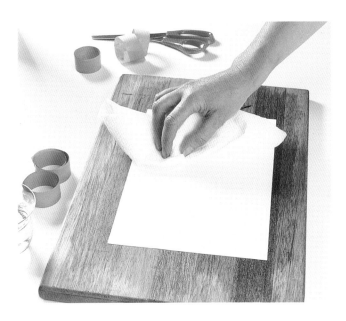

3 檢查紙張表面是否有氣泡，並小心地將氣泡由紙張邊緣移去，使紙張完全平貼在板子上，使板子完全吸收紙張的水份。

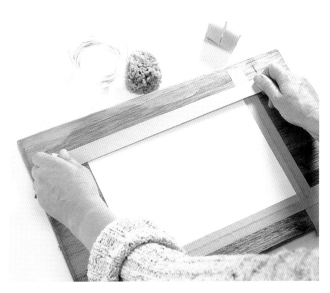

4 以牛皮紙膠帶將紙張固定在板子上，牛皮紙膠帶背面是水性的乳膠，可以將紙張與板子完全密合。

5 紙張乾了以後會稍微內縮，因此將牛皮紙膠帶一半貼在板子上，另一半貼在紙張上，可以平衡兩邊的拉力，以免紙張變形。

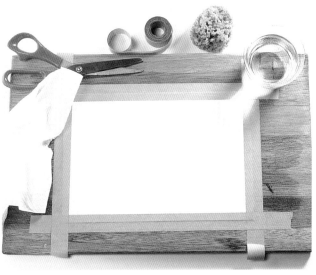

6 將紙張留在板子上自然風乾。因為紙張已經延展過，所以乾了之後，可以放心地以乾法或濕法繪圖，不會造成不必要的困擾。

關鍵詞彙

分色（Broken colors）
又稱「降色」，是以不同於原色之色系，覆蓋在原來所畫的顏色上，通常是補色或降低原色色調的色彩，是一種用來產生不同色彩的方法。

上光（Burnishing）
是一種可以與色彩混合，使表面光亮的處理劑。

冷壓（Cold-pressed）
在製造過程中經過特殊處理，並具有粗糙顆粒表面的紙張，也稱為「非加壓紙」。

互補色（Complementary colors）
在色相環中相對位置，並可以相互凸顯的兩個顏色。例如：紅色與綠色、橙色與藍色都是互成補色關係的色彩。

構成（Composition）
以最佳的方式將主題或物象加以整理，或安排在畫面上，產生視覺上協調及愉悅的感覺。

錐狀細胞（Cone cells）
眼睛中主司色彩視覺的部分。

輪廓的陰影（Contour shading）
隨著主題物象的暗面所產生之陰影面；通常是沿著暗面的輪廓邊緣而出現的。

對比（Contrast）
因亮暗所產生的明度差異性。

冷色系（Cool colors）
如藍色或綠色等色彩，給人明快、涼爽與冷靜的感覺，一般用來表現江海、天空、葉子等物體。

收邊（Crop）
將畫面的邊統整起來。

網線法（Crosshatching）
將精細、密集的平行線，以交叉格狀的畫法，描繪出物體色調或光影的一種技法。

分割（Discrete）
一種分離、不連續的繪畫表現方式，有如將畫面切割開來一樣。

視覺動線（Dynamism）
觀者的視線照著畫面圖像所呈現的視覺順序流轉，自然地使觀者的視覺產生主與副、圖與地的關係，一般也稱為畫面的張力。

距離法（Dissociate）
移動自己，使自己與畫面產生距離，以更廣之視野審視所畫的圖形，以求得更具體而正確的畫面。

視線（Eye line）
當眼睛直視前方時，會隨著頭部上下擺動而移動的一條無形線。

焦點（Focal point）
畫面中能吸引觀者注視的主要部分。

前景（Foreground）
在畫面中最靠近觀者的構圖部分，但通常是屬於圖形底圖的一部分。

前縮法（Foreshortening）
在圖形中用來表現一個物體的局部。例如向前伸展的手臂，位於最前面的手掌部分，以透視圖法來說會顯得太大，因此，在繪圖時可以經由調整其線條、輪廓及角度，使其比例正確的一種方法。是寫實畫中常見的技法。

造型（Form）
由線條或輪廓所形成的立體形式。

漸變（Gradation）
由明到暗、相似或鄰近色系間，漸次而滑順的變化。

牛皮紙膠帶（Gum-strip paper）
是一種水溶性乳背膠，可以用來將紙張、繪圖紙裱貼在畫板上，做為固定用的膠帶。

高光（Highlight）
在各種表面上，能將大部分光線反射出來的區域；也就是最亮的部分。

水平線（Horizon line）
稱為水平線或地平線，是與天空交界處所呈現的一條橫線，通常我們的視點會落在這條線上。

色相（Hue）
光譜中所有色彩所呈現出來的色彩樣貌，所賦予的名稱。

中間色系（Intermediate or tertiary colors）
也稱為「次色系」，是混合兩個不等量的原色，所產生之中間色系的色彩，例如：不同比例的藍色黃色混合，所產生的綠色稱為藍綠色。

線性透視（Linear perspective）
可以表現出物體深度及立體感的製圖技法之一。簡言之，就是將建築或其他景物的外形線向中心集中，使畫面產生更具深度的空間。

遮蓋液（Masking fluid）
是一種白色乳狀，乾了之後可以刮除的液態膠，常使用在水性繪圖法（如水彩或水性色鉛筆）。可以用在欲留白的部分，也可以用來保護畫面。

媒材（Medium）
是藝術創作者在完成作品時，所使用的材料或技法。

負空間（Negative space）
也稱為「地」，是指在構圖中，環繞在主體周圍的存在空間。

一點透視（One-point perspective）
形體的線性透視法之一，外型的所有線都消失在水平線上的一點（消失點）稱之。

不透明（Opaque）
不能被透視的；也就是透明的相反。

牛膽汁（Ox gall）
是一種傳統水彩畫中專用的溶劑，也可用來融合水性色鉛筆的筆觸，效果比一般的水更具順暢性。

調色板（Palette）
用來放置所需的顏料，並能進行調和配色的板子或容器。

透視圖（Perspective）
一種表現距離及立體感的製圖方法。

色料（Pigment）
各種顏料或鉛筆中所使用的色彩原料，以水性色鉛筆而言，所使用的是一種水溶性的有色物料。

膠膜（Plastic laminate）
一種具有自黏性的透明片。

原色（Primary colors）
就是所謂的三原色：黃、洋紅（magenta）及藍綠（cyan）。是混色系統中的主要色系，可以作第二次混色，並產生色譜中的其他色彩。

比例（Proportion）
是設計的形式原理之一，主要是指在構成中，各個要素之間的相互及整體關係。

柱狀細胞（Rod cells）
眼睛中主司明暗、色調的視覺細胞。

抹擦（Rubbing）
利用手指將筆觸混合，以製造出更具平滑順暢的效果。

九宮格法（Rule of thirds）
利用水平垂直線條，將畫面平均分割為上下左右各三等份及四個交叉基準點，以使畫面物體的外形及落點，更為精準的一種構圖法。

紅貂毛筆（Sable）
一種兼具堅韌及彈性的繪畫筆，毛根至末梢有鼓起的部分，具有良好的保水性，畫出來的筆觸精確而平順。

第二次色（Secondary colors）
混合等量的兩種原色，所產生的色彩，包括橙色（紅色加黃色）、綠色（藍色加黃色），及紫色（紅色加藍色）。

陰影（Shading）
在平面上為了表現物體的立體感，以加陰影的方式突顯其外形，並能表示光線的來源。通常陰影的調子是以由暗（接近物體）到亮（遠離物體）的漸層方式表現。

上膠（Size）
在畫紙的表面塗佈一種樹脂溶膠，使表面較不易吸收顏料，以充分表現色彩及使表面光滑的處理方式。

速寫（Sketch）
一種徒手快速的素描或描繪方式稱之。

噴點（Splattering）
利用平塗筆、扁毛筆、硬質畫筆或舊牙刷沾滿顏料，在畫面上噴灑出不規則的色塊或小點。

質感（Texture）
是一種物體表面所呈現的樣貌及觸感，或在繪畫中，物象的表面所表現出來的「感覺」。例如：看起來柔軟、平滑、粗糙等。

調子（Tone）
物體由亮到暗的變化。

半透明（Translucent）
可透光，但所呈現的是不清晰而模糊的畫面。欲表現不精確或不確定的影像時，是很好的用法。

消失點（Vanishing point）
由視線所產生的消失線，向假想的水平線上集中，並隨著視線移動的一點稱之。

1
基本技法

水性色鉛筆有許多不同的筆觸表現方式。粗的線條使畫面產生活潑的質感，上面再以輕而細密的線條覆蓋，便會使色彩因為重疊而具有飽和的效果。繪圖者應該在不同的繪圖階段，使用不同技法，最後再選擇一個適合自己且熟練的方法使用。本章將為各位介紹一些不同的基本技法及步驟。

我們常常費盡心力只為了畫出精確的外形輪廓線，提供您一個不錯的方式；以來回的筆觸及斷續的線條為測量線，再慢慢連成一條完整的外形輪廓線。本章亦提供對稱及圓柱等與基本立體造型有關的繪圖方法及步驟。

水性色鉛筆最重要的是，如何將鉛筆及水融合以製造最佳的效果，不但可以達到水彩的均勻柔美，更能因為鉛筆的屬性而更加精細。其中有一個重要的步驟，就是在加上水份之前，先以色鉛筆平均地塗滿整個畫面，使色料可以在加上水份之後滲入畫紙中，這樣可以固定色彩，並且提供一個良好的底色，以便接下去的繪圖工作。

本章中所介紹的基本技法包括；如何掌握變化無常的大自然型態，以及如何以明暗表現三次元空間的立體效果。關鍵是；不止掌握由主要光源所產生的高光點，更要能表現出次要光點──由其他物體所產生的反射光，與主體之間的互動關係。任何一張成功的繪圖，都是因為掌握了視覺所感知的調子特性；也就是由光、影所組合而成的整體效果。

色彩的濕畫及「融合」是水性色鉛筆的一大特色。本章將說明何時及如何控制水份，以及哪一種筆刷較為適合等相關問題，水性色鉛筆在不同的繪圖階段，都有一些絕佳的技法可以用來修正錯誤；即便是藝術大師們，有時也難免會畫錯線條、輕重不分，或在應該留白的地方誤上色彩，所以不要害怕錯誤及嚐試，水性色鉛筆是非常簡單易學的一種表現技法。

30-33頁的靜物畫實例說明，指導各位如何由草圖開始著手，到物體之間的組合構成、調子及光影間的平衡，並以圖示法詳細說明。繪圖的學習過程，沒有太過艱難的法則，也沒有捷徑，開發自己的創意，不要害怕嚐試新的事物，唯有實際的經驗及隨著直覺本能，才能有所學習，並找到最適合自己的方法。

水性色鉛筆的技法可以製造那些不同的效果？

水性色鉛筆可以用不同的技法，製作出許多變化性的筆觸，若將線條以筆刷畫上水份，色料便會散開並溶於、甚至消失在水中。若在畫完之後想表現出線條的感覺，就必須先想好要表現什麼質感，再循序漸進地慢慢建構出所需要的效果。很重要的一點是，要輕輕地畫，以免在紙張上留下痕跡。

隨性而彎曲的連續線條，適合用在畫面加水之前，或是畫完之後所加的陰影，這種線條可以用來做為塗滿畫面的筆觸，但不適於用在細節的描繪上。

不經意的相互平行並斷斷續續的短線，產生了具有活潑性格的質感，這種以不同的線條，混合出不同色彩的技法，適合用在畫面加了水之後。以相鄰但不重疊的色彩組合混色的方法，是視覺殘像及視差的結果，或者可以說是視覺「欺騙」（trick）知覺的一種現象。

在加上水份之前，以快速、相互平行並重疊的長線條，大片區域的塗佈在畫面上。這也是一種製造陰影常用的筆觸表現法。

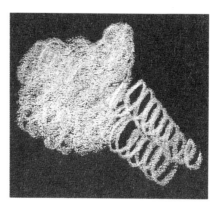

與左圖一樣，在加上水份之前，以螺旋狀的線條，輕輕地在同一區域反覆來回塗佈，除了常用在繪圖一開始大塊區域的上色之外，同時也是陰影常用的筆觸表現法。

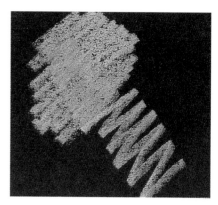

連續性的曲折線，可以用來表現較具動感的陰影筆觸。

什麼是畫圓柱體及橢圓的最佳方法？

將鉛筆輕輕在紙張上朝著自己的方向畫線，若從頭到尾不間斷的畫，線條可能會歪歪斜斜的，而許多人費時的描繪外型，就是為了掌握物體的精確度。以下所示範的方式，有助於解決此問題。

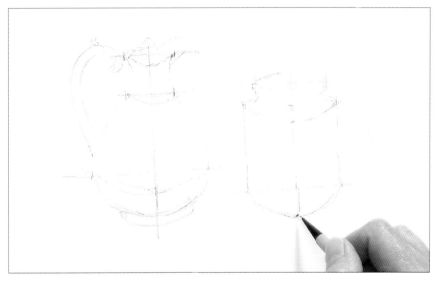

朝著自己的方向畫一條1/2英吋（1公分）的線，再向著反方向折回3/4英吋（1/2公分），並將線向外拖1/2英吋（1公分），這些動作其實是在同一個地方反覆來回的畫線。畫線時要適時地轉動紙張，以使線條永遠向著自己的方向畫，如此才能有效的控制線條，以免歪斜。畫面後方看似折線的圖，是為了說明此概念，表現得比較誇張些，實際上畫出來的，看起來應該比較像畫面前方的線條，垂直且重疊。

在著手畫如瓶、罐類的圓柱體之前，先在水平及垂直方向各畫出一條對稱的中心輔助線，並在圓柱體中心線的上下，標示出各個部分的高度，在左右標出寬度，這些標示有助於接下來畫出物體各部分精確的比例。

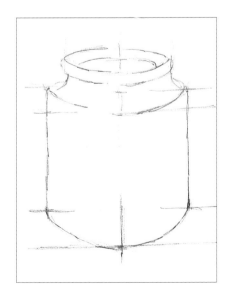

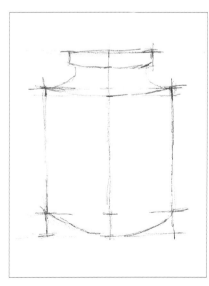

左圖：位於圓柱體底部的橢圓形，弧度在視覺上會大於上方；因為當我們由較高的位置向下看時，離視覺越遠的橢圓形弧度便越大。若由正上方往瓶口看下去，看到的則是一個正圓形。

右圖：眼睛若與圓柱體成一直線，頂邊便會形成一直線。與左圖相同，越往下看，橢圓底部的弧形就越大。

如何將色彩佈滿整個畫面？

在滿色彩的畫法中，如何將色彩塗滿所要的區域，比細節的描繪來得重要；因為塗滿色彩之後，一定要加上水份，因此筆觸將因為與水份相融合而消失。以下介紹兩種非常好用的技法，提供各位參考：一種是利用小而細密的螺旋曲線；另一種則是利用短而相互平行的重疊線條。同樣地，輕輕的畫，以免色鉛筆線對紙張表面造成損害。

以色鉛筆畫出細而相互重疊的螺旋曲線，慢慢將畫面填滿，線條最好能控制到濃淡一致。

此圖顯示出兩種不同的筆觸畫法，藍色部分是重疊的直線；綠色部分則是細小密佈的螺旋曲線。

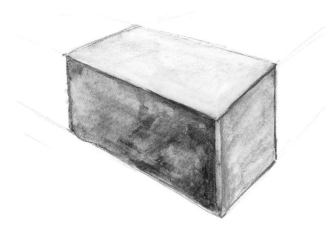

第一次加水時，畫面上不宜做細節的描繪，在水份將筆觸融合開來，並填滿在紙張上凹凸的紋路中時，才可以再以色鉛筆繼續描繪。

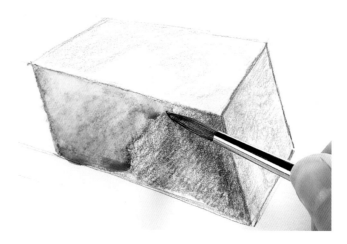

加上水份以融合色鉛筆筆觸及色料，可以表現出色鉛筆本身所製造不出來的效果。圖中顯示兩個被融合的色彩，經過水洗之後所呈現的平面質感。

如何掌握大自然的造型？

絕對不要主觀地認為每塊水果切下來的形狀都是規則的，也不要以為每朵花的花瓣長

相都一模一樣；因為大自然的奧妙，就在於色彩與造型之變化多端。

獨立的個體

以畫面中的蕃茄為例，首先是如何準確
的畫出蕃茄的外形。雖然蕃茄的外形和
蘋果及柳橙這些水果一樣，都不是正圓
形，但可以把它當作一個球形，以正圓
為基本形，再勾勒出蕃茄的外形，如此
可以使輪廓線更為準確。

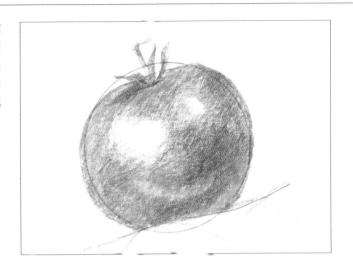

群化的主題

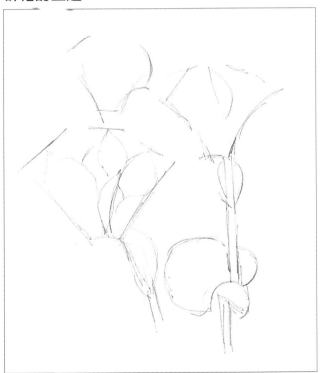

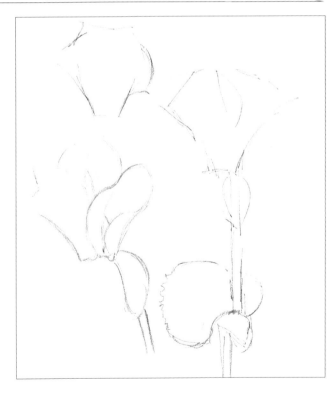

1　在畫大花瓣的花朵時，先勾勒出花的大致輪廓，接下
來先畫出每一朵花最頂端的花瓣，再加上更清楚的線
條，這樣可以協助繪圖者掌握花朵正確的外形，而且表現出
來的，是具有大自然氣息、生動的物體，而非一團了無生氣
的造型而已。

2　使用一些稍微斜角度的構圖方式，可以使畫面看起來
比較活潑並具有真實感；因為大自然的物體沒有絕對
的對稱性及規則性，不只是小型如花瓣一般的主題，其他大
型的像樹木、叢林、雲等，都可以用相同的方式掌握外形輪
廓。

怎樣的構圖方式才能掌握視覺動線？

在靜物畫中討論視覺動線的問題似乎有一點奇怪，其實不然，因為構圖牽涉到物體在畫面中的組成方式，也引導視覺在畫面的主副關係中流轉。將物體放在與觀看者不同高度、不同角度的位置上，是增加視覺動線的最佳方法。我們的腦部具有一些既有的模式，在構圖時，若將物體前後重疊，並保持相互間的關係，對觀者而言，可以造成較舒適的視覺感受，而物體間的前後重疊及輕微的接觸，會使構圖更具有趣味性，也比較容易描繪。物體面向內側比面向外側好，例如：畫面中水瓶的壺嘴會慣性的面向內側，如此可以引導視覺回到畫面中央。

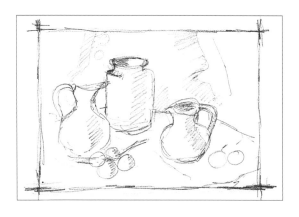

在此組合中，顯示物體過度的分散，相互間也沒有任何的關聯性，好像畫面被分割一般，也打散了視覺的焦點，既不能產生視覺動線，也無法產生令人愉悅的美感。

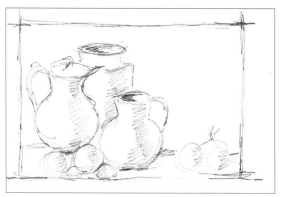

此組合的方式，使物體看起來太過擁擠與拘束，而且整個畫面重量全集中在左邊，使右邊的畫面顯得空洞，也會產生呆板的視覺感。

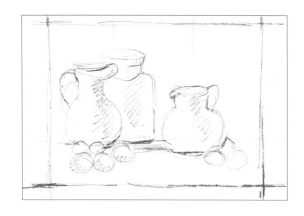

此畫面中的物體高度變化太少。如果每樣東西的高度都差不多時，由於視覺會自動以水平方向將物體排成一列，如此的構圖會因過於統一而失去活潑感。

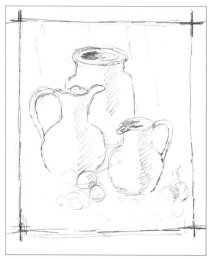

這是四個畫面中最佳的構圖組成方式。若物體以不同的高度放置，當眼睛看著畫面時，畫面便因其高低而產生變化性。此畫面中的各個物體方向皆不同：一個瓶嘴向著內側，一個面向畫者，而且前後重疊，以造成構圖的平衡感，也與觀看者形成較高的契合度。

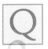

視覺焦點該放在哪裏？

畫面構圖中最有趣的，是視覺焦點的部分。在畫面中畫上水平及垂直的中心標示線，一般來說，將物體放置在稍微偏離中央的位置，比放在正中央更好，如此可以使觀看者的視覺游移在畫面上，而不是只盯著一個定點看而已。

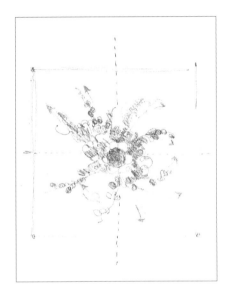

第一張畫面中的物體，位於正中央的位置，觀看者的眼睛只能停留在中心的一點上。

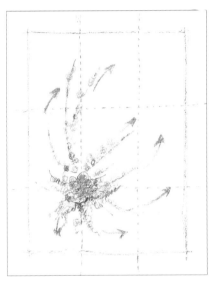

第二張的物體，放在下面偏左的位置，如此的構圖使畫面產生一種向著右上方延伸的動勢感，是一種非常活潑的構圖方式。

第三張圖是將第二種編排再加以變化，以視覺焦點為中心，有些構圖向上，有些向左及下方延伸，產生一種較為平衡、穩定的畫面效果。

在畫人物肖像畫時，若將模特兒的鼻子對準畫面正中央，會令人感覺表情了無生氣，目光呆滯，應該嚐試其他使畫面看起來更為活潑的方法。

側面像。模特兒的眼光不要正視著前方，以落在髮際線或頸線為佳。

模特兒以1/3的視角朝向畫面，使視覺落在頸線上，頭髮向右上方延伸，可產生環繞畫面的視覺動線效果。

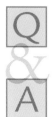

如何以陰影製造立體的效果？

畫面的立體感，決定於光線照射在物體上所產生的效果。首先，必須思考的是光線的來源，記得，光源通常不止一個，有些光源來自於物體相互間的反射，由於受到其他物體的影響，次要高光所表現出來的，常常是物體本身之外的顏色。

試著以不同的陰影畫法表現，並找出最適用的方式，以群聚緊鄰的線條造成大區塊的方式，或是以不同角度的區塊組合成一大片不同的質感（可以先用同一種色彩或幾個不同色彩嚐試效果），順著物體的外形，利用交叉的線條畫出反射過來的反光，或是以框外的陰影變化製造立體感；框外的陰影線條無論是直線或曲線，通常取決於主題的需求或是個人的喜好。至於上色，一般是在繪圖完成後。

主要高光

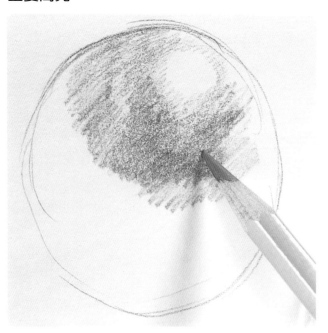

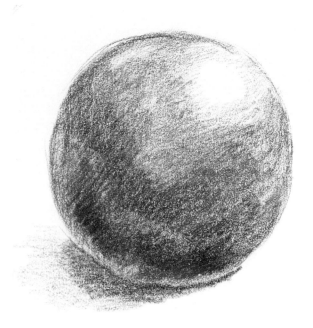

1 選擇物體主要的視覺焦點做為最亮的部分，並將此部分像一個光點般地留白，這就是所謂的高光。然後開始在周圍上色，高光的明度決定於最亮的及其周圍色彩之間的反差和對比，注意周圍的物體所產生的光影效果，接近物體邊緣的部分，通常不是此物體最暗的地方；因為這裡一定受到鄰近物體表面色的影響，會產生一些反光。

2 利用稍微深一點的色彩（同色系），或用同一枝色鉛筆用力畫以製造陰影。在圖例中，是利用深紫紅（deep purplish red）及深紅色（crimson）畫出紅色球體的陰影。陰影不但能表現物體本身的狀態，更是製造立體效果不可或缺的一環。

次要高光

1 在這張鐵罐與蘋果的速寫中，白色的部分就是主要的高光，若畫在白紙上，通常是以直接留白的方式表現。

大師的叮嚀

如果感覺陰影不足時，不要只沿著外框線畫，試著跨過外框線來畫陰影。例如：跨過比沿著花莖來畫陰影更能表現陰影效果，或是把要畫的區域分成幾個小範圍來上色。先在不要的紙張上試畫，可以幫助你更輕鬆的面對這個問題。

2 接下來瞇上一眼，利用一些深色系的色彩，畫出較暗的部分。視覺中的錐狀細胞主司色彩，柱狀細胞主司調子，而單眼視的方式，有助於對此兩者做更清晰的辨識，清楚了解畫面中明暗分布所表現出來的立體感，比實際物體的明暗狀況來得重要。

3 較暗部分完成之後，就不難看出次要高光將呈現在何處。它是由鄰近物體所產生的反光現象所造成，如圖中所示，以橙色（orange）在罐子邊緣及暗色的周圍，畫上次要高光的效果。

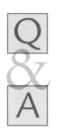
加上水份時，有那些步驟及表現法？

在以色鉛筆上完初步的底色之後，便進行刷水的階段。先將大片的區域潤濕。在表現細節的部分，需要控制的不只是水份，還包括筆觸的質感，為了能顧及這兩個問題，可以使用中型的紅貂毛筆；這種筆的特色在於筆刷柔軟又有彈性，且十分耐用。如果你慣用較大的筆刷，先確定它的筆尖可以保持良好的控制，水份可以依照所需要的筆觸質感來作變化。

例如：在色鉛筆的筆觸上加水份，水份會將色彩融合並混合在一起，當需要強調部分重點時，只要以筆刷的筆尖沾一點水再次強調就可以。如果將色鉛筆直接沾水畫，可以製造非常強而重的色彩及線條，然而需要較長時間才會乾，而且不能擦拭。

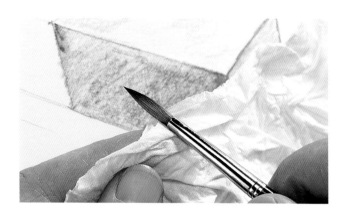

以衛生紙在筆腹的位置輕擦吸水，以控制刷水時的水份流量。

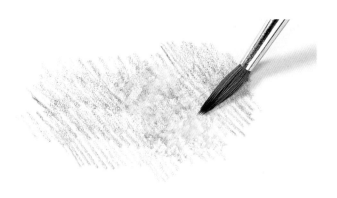

刷上水份以混合筆觸及色彩，一開始先將部分色彩加上水份，並未將筆觸完全融合，這個步驟只是為了打底色，之後仍繼續以色鉛筆上色，並反覆此步驟數次。

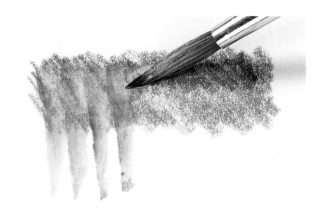

如果以筆刷在筆觸上反覆來回塗刷，會製造一些銳利的邊緣效果。

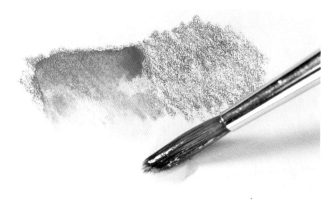

另一個方法，是以乾淨的筆刷沾上乾淨的水，將水「放」在色料上，這種方式可以避免銳利的邊緣，色彩會自然的與水融合在一起。

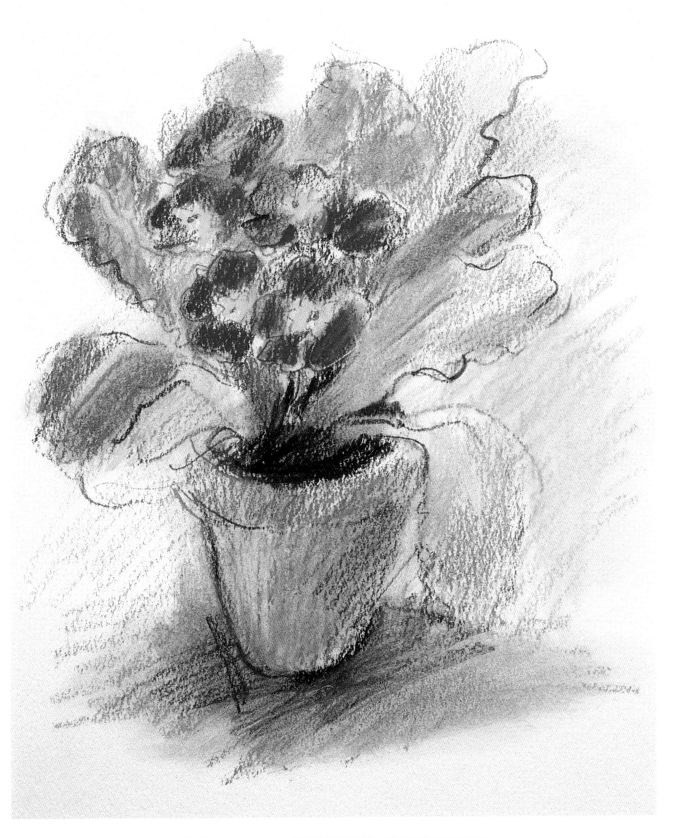

上圖：由Judy Martin所畫的櫻草盆花，以大膽的筆觸畫出陰影及線條，展現了非常鮮明及強烈的視覺感。

畫錯時，有辦法修正嗎？

在還沒有塗上水之前，可以用橡皮擦或膠膜修正，膠膜可以使色鉛筆筆觸脫離畫面，將表面還原為白色，而橡皮擦只能使色彩變亮一些。在畫面塗上水份，在水尚未完全被吸收之前，可以用一個乾淨的濕筆刷及衛生紙來解決此問題。

橡皮擦

1 利用橡皮擦可以修正尚未加上水份的色鉛筆畫，雖然會擦去大部分的色彩，但是橡皮擦最大的優點，就是能將表面還原到原本的乾淨度。切記不要擦得太用力，以免傷害紙張表面。

2 可以在球體的右下角，看到由橡皮擦所擦出來的高光部分。下圖的高光是以膠膜製造出來的，比照上下兩圖，可以比較兩者之間的差異性。

膠膜

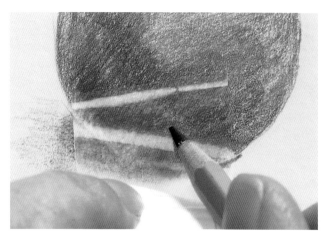

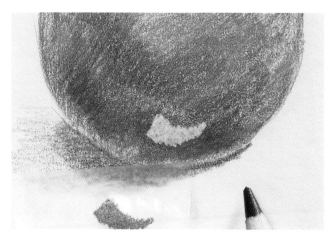

1 取一小片有背膠的膠膜，撕去背面油紙，將有黏性的一面向著要留白的部分，利用鉛筆輕輕地在需要的部分擦刮。

2 將膠片撕下之後，表面的色料會附在黏膠上隨之脫離，留下清除後的表面。此方法不宜反覆使用在同一區域，因為會對紙張表面造成損害。

濕筆刷及面紙

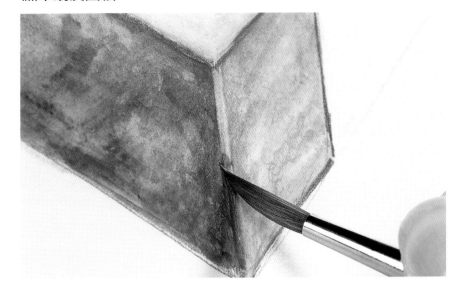

1 在畫面刷過水之後，仍然可以做修正。紙張的每個地方都可以用濕的筆刷及面紙來消去色彩，這種方法不能完全復原紙張原有的表面色彩，但是可以造成另一種更具繪圖性的效果。第一步先用一枝乾淨、濕的筆刷將要消去的部分刷上水份。畫面中面與面之間相接的部分已處理完成，最好使用舊的筆刷，否則這個技法對筆毛的損害是十分嚴重的。

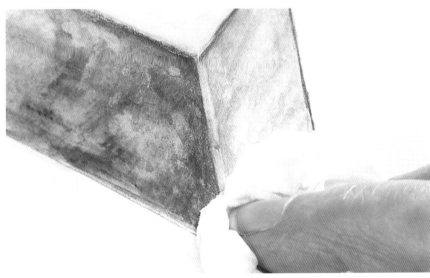

2 接下來將刷上水的部分，以面紙輕輕地擦拭以消去色彩。

大師的叮嚀

軟橡皮擦及桌上型清理器，遠不及一般橡皮擦來得實用；它們容易在畫面上留下污點。如果橡皮擦已經髒了，可以在塑膠或橡膠材質的物體表面上用力來回擦拭，即可消掉其髒污。

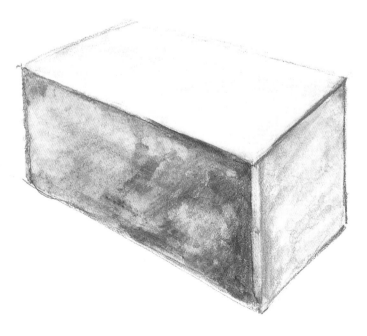

3 如圖所示的，下方及相接的部分色彩都已被消去，等到紙張完全乾了為止，才能在同一個區域再次的使用色鉛筆上色，否則可能會將紙張撕破，畫出一些非預期中的色彩，或是顏色太重的線條。

D | 示範：靜物與其他物體的練習

這個練習的主要目的，是了解不同基本造型間的相互關係，內容包括：球體、一個圓柱體、方體、矩形的盒子，以及其他如布及背包等非幾何造型的物體。先畫出所有物體的大致外框線，目的是先掌握整張畫面基本的調子及構成，使它不至於太混亂。注意物體之間的相互關係，相鄰物體間，光影所落的位置及色彩間的反射很重要，也要同時注意不同質感之間所呈現的效果。

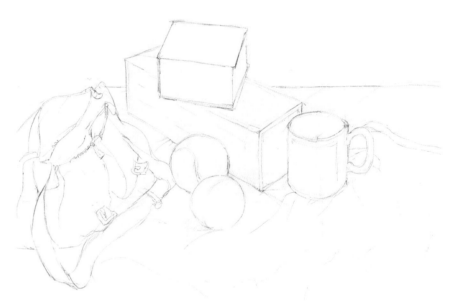

1 以適當的構圖將物體編排在畫面中，畫出輔助線及確實的物體外框線的鉛筆稿。注意不同物體之間的角度問題，物體間的相互關係比外形重要，不要擔心畫了太多的線條；因為它們是隨時都可以擦拭掉的。

2 鉛筆線不要畫的太重，一旦線條陷到紙張凹槽中，便難以用橡皮擦擦拭乾淨，以致於到加上水融合的階段便會產生問題。

3 畫底色有兩種方式；以短而平行的斜線、細小的曲線，或畫圈圈的方式，淡淡的在紙張表面畫上一層色彩，慢慢一層層地加上明暗。如果將紙張刮傷，在畫水的階段便會顯露出來，因此，這個步驟千萬不要倉促地完成或達到效果，有時反而會適得其反。

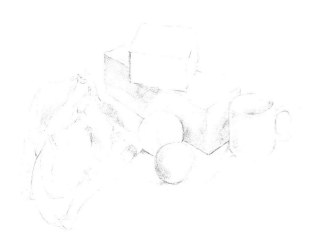
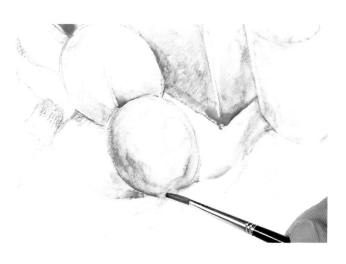

4 在加上水份之前，將不要的鉛筆線擦乾淨，以淺藍色畫出較亮的陰影，以較深的紫色畫暗的陰影。如果使用灰色系，注意要避免畫面太過刺眼，記得在加上水份前保持較亮的調子。

5 使用一枝筆尖穩定的好筆刷開始加上水份，先小範圍的刷水，以漸進式的方式進行，一邊注意色彩的平衡度，小心不要畫到要留白的部分。

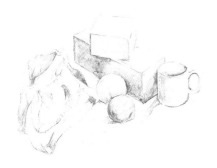

6 畫面全乾之後才能再次上色。水性色鉛筆最大的特色，就是可以反覆加水及上色。任何因為水洗之後所造成的粗糙或不要的線條，可以在此時再次以色鉛筆慢慢上色，以修正任何的不足或色彩的不均勻。

7 如果畫完之後對任何線條感到不滿意，如水杯的邊緣等，可以用一枝乾淨沾水的筆刷，再加上一張乾淨的衛生紙，先將此部分色彩以水洗方式刷掉色彩，再用衛生紙輕輕擦去即可。

8 可以用衛生紙輕拍的方式進行，這樣比較不會造成紙張表面的損害，也可以任意地再以色鉛筆繼續繪圖。

9 接下來，在部分陰影及非陰影的地方，加上暖黃色系及米色系，這層上色會降低色彩的鮮豔度，但是可以增加色彩統一性。利用靛藍（indigo）──就是一種介於偏紅的藍與深藍（Prussian blue）之間的色彩畫出陰影，再加上焦茶紅（burnt sienna）及威尼斯紅（Venetian red）加深陰影色彩，也可以避免色調太過銳利。

10 沿著水杯的邊緣畫上清晰的重色以突顯其外形,並清楚地顯示它所在的位置──盒子的前方,物體之間會相互反射光線而造成不同的陰影,千變萬化的效果甚至是我們始料未及的,必須經常思考的不只是物體本身的問題,最重要的是物體之間相互的關聯性。

11 若尚未準備要再次加上水份,注意不要將線條顯露出來──除非要刻意表現線條的筆觸或特殊質感,而使用連續相互交錯的短線,可以製造一些堅硬的固體質感。在相同的地方使用二到三種的色彩,可造成混色的效果。

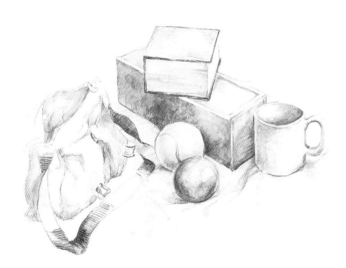

12 到此為止,畫面已接近完成階段。暗色的背景中千萬不要畫上同色線條,應該利用更暗的色彩製造更強烈的明暗對比,也可以用粉蠟筆以不同色彩的線條,沿著每個物體的邊緣上色,表現出由視覺所產生的複合媒材混色效果。

13 在最暗的區域,例如:網球下的陰影,以濕筆刷加上水份製造最後的細節部分──加深陰影並強調其對比。

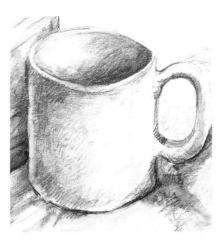

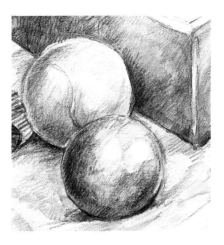

14 以平行的粗線表現出具體的筆觸，橫跨過整條背帶，產生了幾個不同的線條方向，最後又轉回背包本身，讓視覺流轉在構圖的左下角，不但畫出背包帶子的質感，更使得整個畫面充滿趣味性。

15 水杯的陰影落在盒子的邊緣上，同時在自己的左側邊緣，由上至下造成一個亮的反光。利用不同的筆觸及色彩——以相同的色系，描繪出水杯內側，由高光到陰暗的變化。

16 在畫面前方中平滑而會反光的黑色球體，顯示出由兩個不同的光源，所產生的兩個清晰的高反光。因為它是由底布所產生的反光，所以球體的陰影不如預期的是個圓形，球體的陰影也是這個畫面中較暗的部分。網球的表面比較沒有反光，因此，高光的部分比黑球體來得柔和許多。

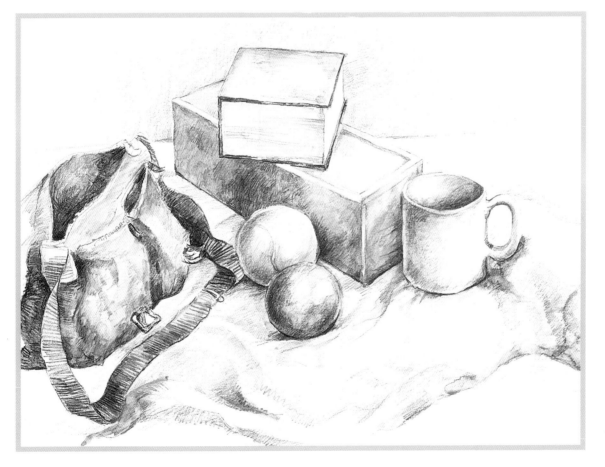

17 這張靜物練習的主要目的，是探索在構圖中物體之間的相互關係，並由造型、光影及質感的繪圖練習中，增加畫者對各角色之間的觀察力，以及如何使畫面充滿和諧及平衡的精確性。

水性色鉛筆還有其他不同的技法及媒材嗎？

水性色鉛筆還有其他許多可供使用的技法及媒材，在色彩的融合部分，除了水彩顏料之外，還可以利用其他的融合劑進行；如繪圖鋼筆及針筆等，都是常與水性色鉛筆搭配使用的媒材。

白色墨水

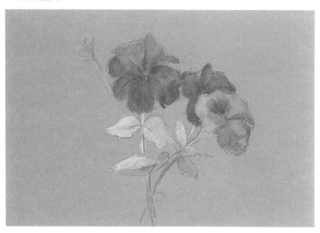

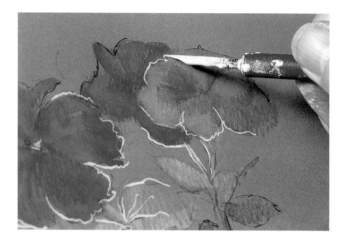

1 在使用繪圖鋼筆及墨水畫草稿時必須淡淡地，以便突顯出墨水色，先輕輕在花的範圍畫上色彩——在畫面中墨水的色彩必須是最突顯的，接著以水洗的方式製造輕淡的效果即可。

2 以繪圖鋼筆及白色墨水沿著花的邊框畫上線條，並在葉脈等處畫出細部的框線，這是一個裝飾性多於寫實性的效果。如果在有顏色的紙張上繪圖，應該使用比色紙本身更亮或更暗的顏色，否則顏色將會融合在紙張的顏色中。

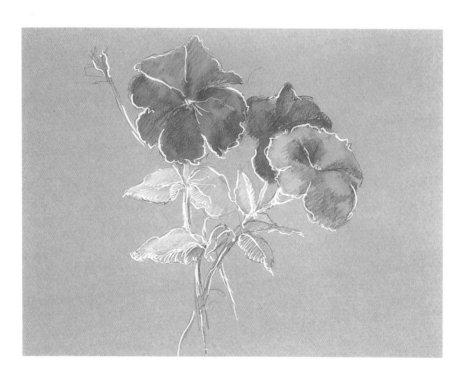

3 在有顏色的紙張上，白色墨水是最佳的色料。畫面中白色的線條，將花由紙張的色彩中襯托出來，並能與水洗之後所呈現出的色彩造成強烈對比。

牛膽汁

當使用水份融合水性色鉛筆的色料時,有些筆觸仍會有融不開來的情況,這不是問題,若是希望色料能完全結合並溶開來,最好使用牛膽汁而不是水。

牛膽汁是一種傳統的水洗替代劑,可以使水洗更為自由流暢,並且能製造所需的質感效果,就如上圖所示。但普遍來說,多數的水性色鉛筆畫家們,仍習慣以水做為融合劑。

水彩水洗

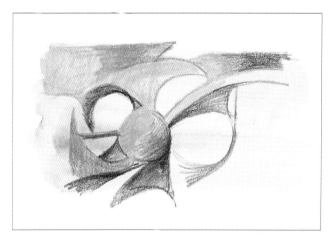

1 另一個更快速且均勻的水洗效果,是使用水彩顏料為底色,這個技法提供兩者間最佳的效果。水彩顏料水洗的技法,可以精確地控制水性色鉛筆,以表現出大片而自由流暢的底色效果。

2 利用乾筆畫在水洗色上繼續繪圖,這個技法提供兩種媒材良好的聯結性,底色上適合於各種不同的圖形——此圖是一個與底色相同色調的抽象圖形。

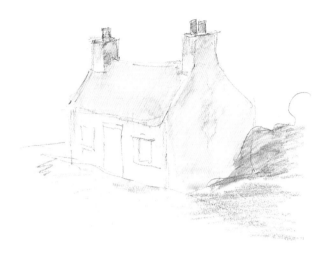

1 在背景上不要有任何線條,草稿必須使最後的墨水框線突顯出來。

2 這個畫面是以棕色的針筆,在柔和的色鉛筆水洗色彩上,隨性地畫出自由及活潑的線條。

1 輕而簡單的以幾種色彩勾勒出雛菊的樣子,外框線將會整合整個畫面。

2 利用針筆使畫面產生自然生動的效果,質地較差的墨水可以強調出底色,而不是以墨水的強度壓制色彩,能使畫面顯得更協調。

梵谷式技法

1　利用短而粗的筆觸表現活潑生動感，相互並置並變化角度的線條，可以使畫面充滿活力。

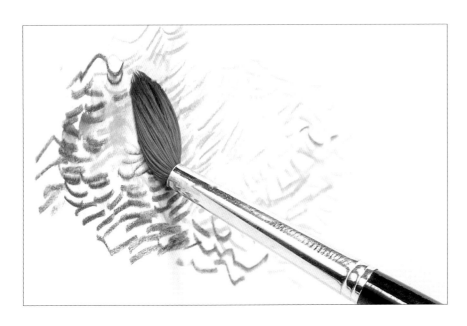

2　以濕筆在筆觸上輕拍，不要將色彩完全融合，為的是要在白紙上製造一些色彩，並留下一些筆觸。每次在筆刷接觸紙張之前，都必須將筆洗乾淨。水仍可以強化色彩使畫面更具衝擊性。

3　立刻再以濕的色鉛筆上色，加上比底色更深的色彩及質感。擅用此技法可以製造許多不同的、由抽象到寫實皆可的圖形。

2
色彩的應用

套好的水性色鉛筆，一定有一系列使藝術家們用起來得心應手的色系。本章提供有關如何使用這些色彩的清楚觀念，檢視色相環、互補色及同色系──代表著如何正確的使用色彩以發展出強烈的對比性，及如何以同色系發展出乾淨的亮色，也可以使畫面更具豐富性。水性色鉛筆中色彩的名稱，通常由出產的廠商來決定；有時雖然與水彩顏料名稱相同，但仍有其差異性，不要害怕去體驗自己使用的那套水性色鉛筆色彩，在紙張上畫出色票，觀察畫在紙上的色彩變化，是很重要而必要的步驟。

　　水性色鉛筆不像水彩一樣是在調色盤上混色，而是在紙張上以色彩的重疊混色，自然地，就沒有一種東西的色彩是不統一的，重疊水性色鉛筆不同的色彩，以表現出具寫實、整體性的構圖及畫面。本章將引導各位一步一步的經驗每個過程，並教導各位如何發展出具體而值得學習的製作方法。

　　白色物體是練習視覺敏銳度最好的畫法。切記眼見的比心想的重要，這是因為大多數的素描及繪畫課程中，常常想的是，這個物體看起來很像就好，但是仔細觀察後將發現，我們真正看到的與想像的之間有一段極大的差距，光與影強烈的影響著物體的色彩。仔細觀察並且只畫眼睛所看到的，將可客觀地解決一些繪圖上的難題。

　　水性色鉛筆提供畫家們一些精采又具變化性的色彩，沉浸在色彩的學習中，用心觀察與經驗各種不同混色的結果令人喜悅，進而完成一幅完整的畫面，這正是本章的目的。

如何混色而不混濁？

水性色鉛筆最棒的就是，以簡單的鉛筆就可以發展出如此豐富的色系，而顏色及水的份量都會影響所表現出來的色彩效果，濁色通常來自於混合太多的色彩，或是加了本身就是濁色的色彩。在色相環中相鄰的色彩混色後，不會產生混濁的現象而是乾淨亮麗的色彩。

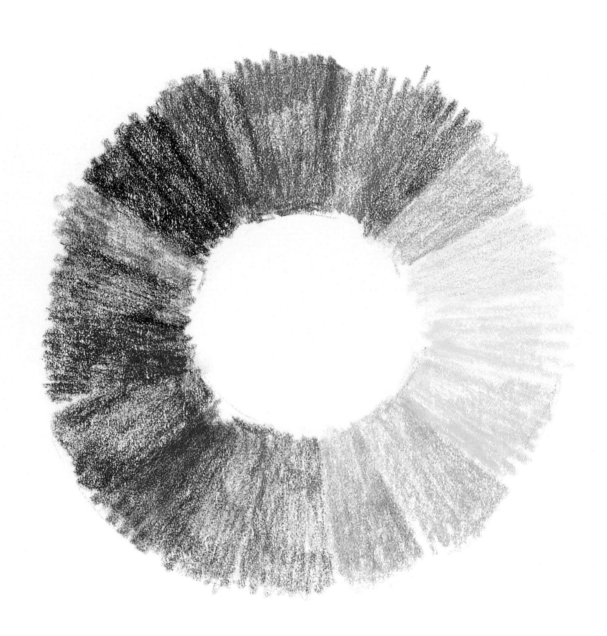

色相環

色相環所顯示的是原色：紅色、藍色及黃色，色彩間具有相互的關聯性。在色相環「純」色系相對位置中的是補色系；相對的意思就是突顯對方。色相環中緊鄰的色彩就是同色系，而具逐漸變化效果的則是類似色系。

1 在色相環中相鄰的色彩混色，像橙色（orange）與黃色（yellow），混色後產生清晰而乾淨的色彩。

2 混合兩個色相環上不相鄰的色彩，例如：深紅色（scarlet）及青綠色（greenish blue）的混色，變成中性像泥土一樣的色彩。

3 乾淨的色彩並不表示就是亮色，混合深瀲紅色（crimson lake）及群青藍色（ultramarine）變成紫色（purple）。

4 有些顏色本來就是濁色，如橄欖綠（olive green）及青銅色（bronze），所有的色系加上這些色彩都會變成濁色，但並不意味著這些色系不能被使用，通常畫面中用了太多乾淨色，結果一定是太亮，甚至太炫麗。小心而微量的使用濁色系，可以平衡亮色之外，還可以使畫面的調子均衡，例如：加上橄欖綠（olive green）可降低亮綠色的調子。

5 補色並置會使畫面產生太強的對比及光彩，但同樣的也可以制衡畫面，例如：黃色（yellow）與淡紫色（mauve）在相對的位置，而兩者之間互成補色的關係，比兩者的色調對稱與否來得更重要。

如何控制水份的多寡？何時該使用有色紙張？

使用水性色鉛筆時最大的學問，是在水份的控制及紙張的顏色上。不同色彩的紙張會影響色鉛筆色彩的表現，而加上水份會使色彩變亮，有顏色的紙張則影響水性色鉛筆色彩的強弱，當然能使色彩更具變化性。藍色紙張會降低如黃色般色彩的色調，但能加強紅色的強度；因為紅色本來就是一種質地濃密並強烈的色相。

1 在色相環中共用同樣的色彩「振幅」（vibration），並在混色後仍能保持色彩的乾淨與明亮的，稱為「鄰近色」。簡言之，就是在類似範圍之內不減其清晰度，而稍具變化的色彩，將同色系的色鉛筆排列在一起，便可以輕易地整理出可共用的色彩。由圖中所示的綠色系配置可以看出，藍綠色（blue green）及碧綠色（viridian）是非常適合用來畫玻璃及長春藤般植物的色彩；加上水份之後也是一樣。

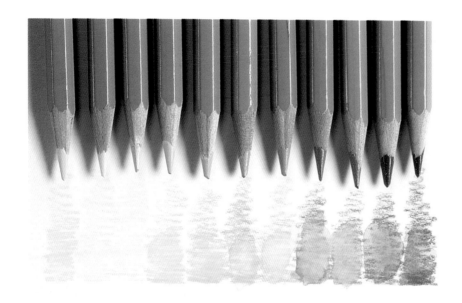

2 如圖中以同色系方式排列出來之後，便可以發現由檸檬黃色系（lemon yellows）到鎘橙色系（cadmium oranges），屬於黃色的色相範圍。屬於輔助色系中鎘色系的赭黃色（ochre）比較偏向暖紅色系，而檸檬黃色系偏向綠色光譜。鎘色系與綠色系混合可以產生令人感覺溫暖、清淡的濁綠色，與檸檬黃色系混合之後則會產生鮮豔活潑的綠色。親自體驗混色後所產生的結果，是最快熟悉自己專用的色鉛筆顏色的方式。

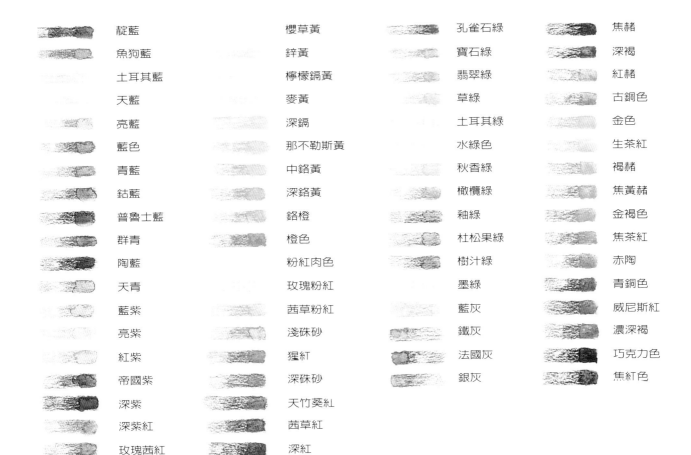

靛藍		櫻草黃		孔雀石綠		焦赭
魚狗藍		鋅黃		寶石綠		深褐
土耳其藍		檸檬鎘黃		翡翠綠		紅赭
天藍		麥黃		草綠		古銅色
亮藍		深鎘		土耳其綠		金色
藍色		那不勒斯黃		水綠色		生茶紅
青藍		中鉻黃		秋香綠		褐赭
鈷藍		深鉻黃		橄欖綠		焦黃赭
普魯士藍		鉻橙		釉綠		金褐色
群青		橙色		杜松果綠		焦茶紅
陶藍		粉紅肉色		樹汁綠		赤陶
天青		玫瑰粉紅		墨綠		青銅色
藍紫		茜草粉紅		藍灰		威尼斯紅
亮紫		淺硃砂		鐵灰		濃深褐
紅紫		猩紅		法國灰		巧克力色
帝國紫		深硃砂		銀灰		焦紅色
深紫		天竹葵紅				
深紫紅		茜草紅				
玫瑰茜紅		深紅				

3 為自己專用的水性色鉛筆中的每一個色彩，畫出小塊的色票，每一個色票分為三等份：輕輕地畫、加重地畫以及加上水份之後的樣子，這些可以協助我們在繪圖時了解色彩在紙張上所呈現的變化，也可以使我們熟悉每一個色系。以同色系的方式排列，再分別以乾的及濕的三階段分出每一種不同色鉛筆的屬性，例如哪些是偏紫的藍色：如陶藍色（Delft blue）及群青色（ultramarine），哪些是偏綠的：如普魯士藍（Prussian blue）及靛藍（indigo）。

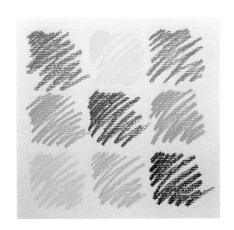 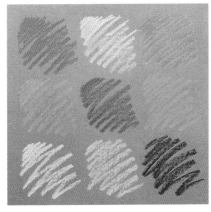 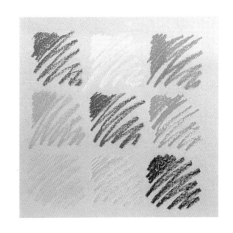

4 有底色的紙張會影響到鉛筆的色彩，特別是那些明亮調子及具有透明感的顏色。製作色票可以檢視色彩的變化，本圖所示範的，是在不同紙張上色彩所產生的變化，在暖棕色及冷藍色的紙張上，位於左下及中間的冷灰色（cool gray）及赭黃色（yellow ochre）產生了一些類似重疊的效果變化，而在棕色紙張上，位於右邊中間的橙色（orange）比在藍色紙張上看起來明亮些，而上方正中央的淺黃色（bright yellow）的強度，在藍色紙張上則顯得減弱了些；但位於上方左邊又濃又強的紅色（red），似乎未受紙張底色的任何影響。

水性色鉛筆該如何混色？

水性色鉛筆的混色通常不是在調色盤上，而是在紙張上進行，以不同顏色的色鉛筆一層層的疊色之後，再加上水份將色彩混合，筆觸要緊實，不宜鬆散，否則色彩的飽和度便會有不足的感覺。

疊色時，色彩飽和度越高越好，緩慢而逐次地疊上顏色以確保色彩的精緻，盡量保持色彩的乾淨度十分重要。以類似的色彩進行──就是色相環上同一區域的色系，再慢慢加入其它不同範圍的色彩。

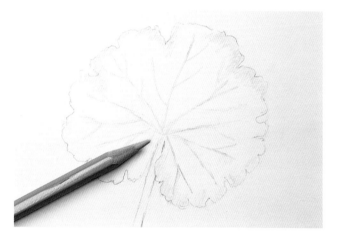

1 輕輕地以淡而中明度色系的色鉛筆勾勒出主題的輪廓線。

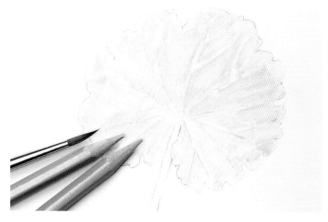

2 在淡色系中選一個適合的色彩，將線內的部分先塗上一層色彩，此圖中所使用的是非常淺的秋香綠色（May green）。記得留下高光的部分不上色──就是葉脈的部分，保持乾淨及留白的感覺，之後再上所需要的色彩，如白色或米色系。

3 在秋香綠色上加水份，以表現出黃色的調性，這雖然不是葉子確實的色彩，卻是一個很好的底色，並能在上面逐次疊色。接下來在一些凹凸比較明顯的葉脈旁加上陰影，葉脈不要畫到葉子的邊緣上──注意角度及空間分布的平衡性，以突顯出葉子的形狀。

4 再次加上水份以做出更紮實的底
色——也就是更接近理想中的色
彩效果,以做為繼續疊色的準備。

5 接下來要花較長的時間來完成圖
形,耐心的疊上色彩以確保畫面
生動的效果。

6 疊色時不要害怕使用重複的色彩
——色彩的堆疊最好不要急躁,
若色彩不小心畫到留白的葉脈上,用
膠膜沾去即可。若已經加過水而色彩
有錯誤,就用筆刷沾上乾淨的水洗去
不要的色彩,再將水份吸去即可。注
意疊色的色彩精細度——此時的綠色組
合應該已經達到寫實的階段,注意葉
子邊緣的色彩慢慢變成黃色的色層變
化。

7 再一次使用較深的色系加重陰
影,並以一些亮色製造更寫實的
效果。在葉脈相交會的地方,以更自
然的綠色做出陰影細節,如此可以降
低色調,表現出更具自然的色彩。

8 以一些補色系畫出葉子最後的細節部分——深棕色系、紫色系及
藍色系,在最後收尾的這些色系可以加強色彩的深度,並使畫面
更生動。

9 單靠著色鉛筆及水份,有耐性而緩慢地疊出所需的色
彩並逐漸混色,便可以創造出多層次、具深度及更精
緻的色彩。

畫白色物體常顯得混濁或呆板，請問有無解決之道？

如果在畫白色物體時想到的只有白色及灰色，結果畫面一定會變得混濁而了無生氣。水彩畫家們通常使用「植物性灰色」（botanical gray），就是群青色（ultramarine）加上印地安紅色（Indian red），以暖紅色調加上冷藍色調，不但可以混合出非常美麗而調和的灰色，並能去除一般灰色給人呆板、單調的感覺。

仔細觀察白色物體中留白的部分，其實有一些暖米色系、赭黃色系、冷藍色系及淡紫色系在上面，只有高光的部分確實要留白，而精確地掌握這些色系的應用，將會使白色物體再創其真實性及視覺性。

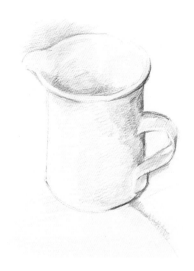

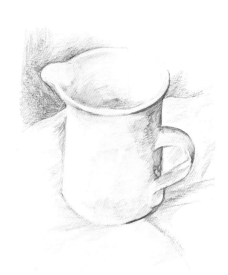

1 完成輪廓線之後，仔細觀察，在物體上所能找到真正的白色都是高光的部分，其實在各種不同顏色的物體上也是一樣。畫陰影時，藍色、棕色、淺紫色都是不錯的選擇；盡量避免直接使用灰色，因為它不能給予畫面所需要的變化。總而言之，以周圍各種不同的色彩來定義何謂白色是最佳的方法。

2 以暖色調先畫出一些非常模糊的色彩──如亮粉紅色及淡黃色都是不錯的選擇，在掌握白色調時，暖色系或是冷色系都可以交互使用，通常暖色系表現的都是亮的部分，而陰影部分則相反。圖中壺底看起來既藍又冷，就是這個道理。

3 在畫白色物體時，利用強烈的側光可製造更佳的畫面效果。在此區域運用對比的色彩，比用許多不同色系的色彩來表現效果更好，仔細檢視瓷壺的陰影部分，究竟比背景來得亮或暗。

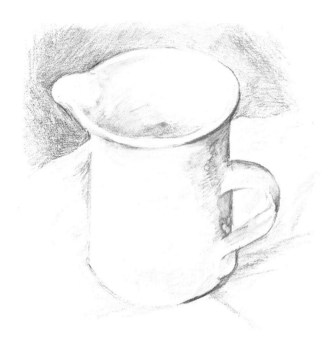

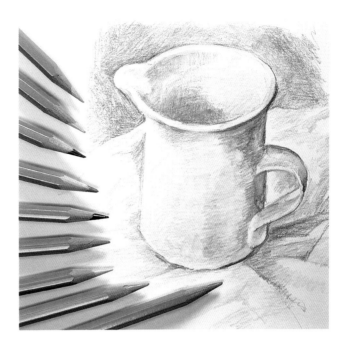

4 白色的底布用低明度的冷藍色，而上面的瓷壺則使用暖調子。以藍紫色（blue-violet lake）、藍灰色（blue gray）以及靛青色（indigo）的線條來強調這個區域的對比性，再加上一些天藍色（sky blue）——一個純粹的暖色來製造一些陰影。在初次的水洗之後，再小心加上第二次水份，必須注意的是，有些色鉛筆線條在乾的時候看起來十分完美，但經過水洗後則會呈現過於鮮豔的效果。

5 此圖是一張呈現物體自然白色的範例，陳列在旁邊的是一些可以製造「白色」壺，及「白色」底布效果的色彩系列。

6 雖然瓷壺及底布都是白色的，但仔細觀察，所看到的大多為米色、赭黃色以及深色的陰影，就是看不到真正的白色。

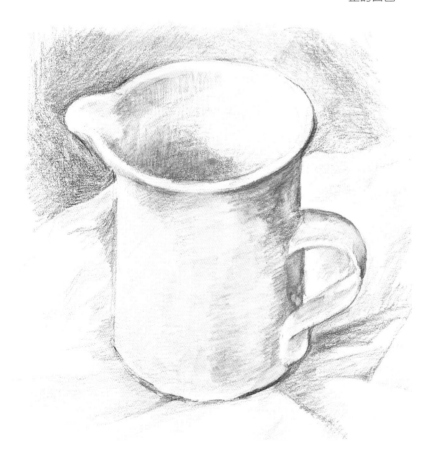

7 在紙張上的凹凸顆粒中，「打磨」是填滿這些小洞最好的方式。利用盒中顏色最亮的色鉛筆，將色彩抹擦在紙張表面上將洞密封起來，這樣可以填滿尚未覆疊的色彩，並使表面看起來較為光滑，不但使細節更加精細，也使畫面更為完整。

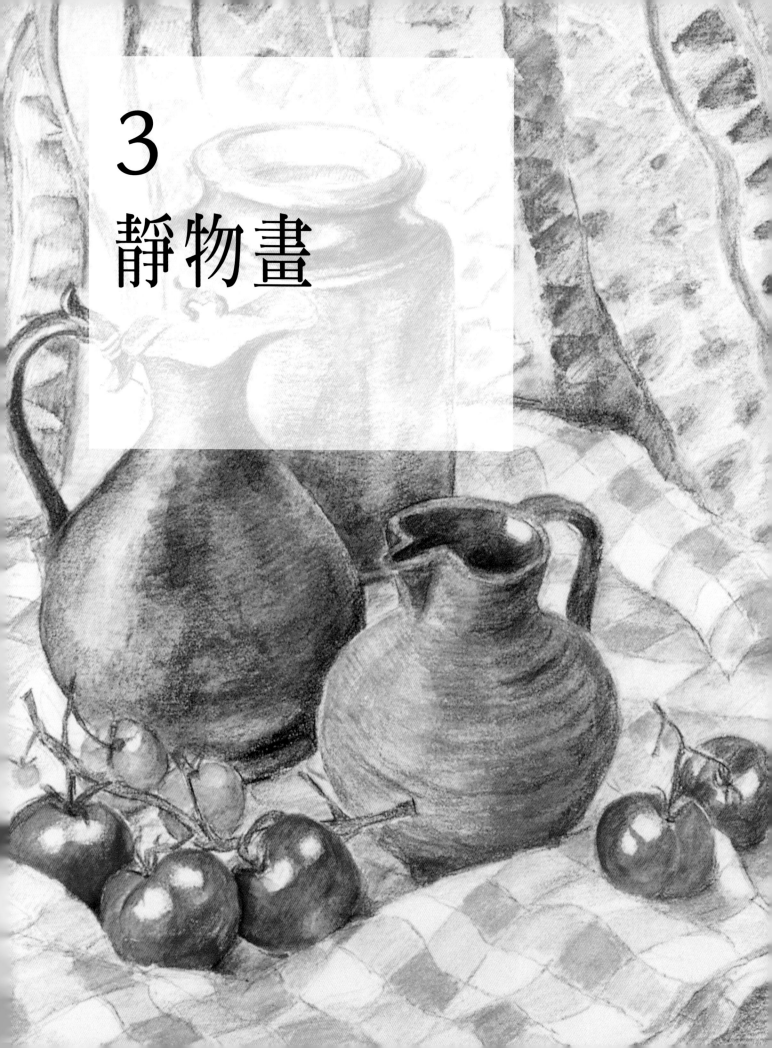

3

靜物畫

靜物畫不只是藝術家們最佳的繪畫練習；也是一種十分完整的畫面構成。靜物畫可以使藝術家們設定自己的挑戰限度，如果照著照片畫，挑戰本身便只是決定要拿掉什麼東西、細節要做到什麼限度，以及取那一區的景，或是在單純而有限的物體中挑出所要的構圖組成而已。但靜物畫則不然，藝術家們可以選擇適於自己的物體排列方式；在開始繪圖前，由創造一個完美而平衡的調子，到將物體排列出具有視覺動線的構圖組合，都在藝術家本身的掌控之中。

側光可以使靜物畫看起來具有變化，製造一個完美的光線及陰影表現將使畫面更容易掌握，靜物中掌握光線的秘訣是就近觀察，並具體畫出眼前的景物，有些物體明顯的比其他東西難表現，例如：要表現出布的質感以及其中細微的色彩變化便是一種挑戰，善用觀察法，並耐心逐步地建構一個完整的效果，便能克服任何一種繪畫的挑戰。

金屬與玻璃的質感表現也是一種繪畫的挑戰，本章將告訴各位如何表現平滑閃亮物體上所呈現的亮反光，以及玻璃中閃亮透光的效果。

背景可以突顯出物體的前後關係，也可以使亮色的物體具有前景的效果。本章將介紹許多由圖案式到抹擦式的不同背景表現技法，也列出不同技法的優缺點，提供各位參考。

第一個實例說明，是以亮紅的蕃茄為前景，紅色底布為背景，示範如何將這兩種相同色調，但表面質感不同的靜物組合起來。第二個實例說明，是針對與物體相關的更多且複雜的問題：如玻璃瓶、玻璃罐子加上白色的底布。

花朵展現了不同的挑戰──大多數都是關鍵的問題，像如何保持色彩的乾淨亮麗等，向日葵的實例清楚說明相關的技法，以及如何成功地完成花朵靜物畫。

畫靜物時總覺得光線十分混亂，如何正確掌握光線來源？

通常光線所照射到的一側，色彩應該是亮且乾淨，而在另外一側的色彩便顯得較暗。掌握光線的訣竅最重要的是，將光線的來源定位，並確定畫面上每一個物體所表現出來的光源位置是相同的，最亮的高光處一定是最靠近光源的地方，一般不是留白，便是使用非常亮且淡的色彩做為表現的方法，當然一定要注意它是由什麼質感的物體表面反光而來。

2 靜物中有許多反光，例如：淺盤將光線反射到裡面的蘋果表面上，使他們的底部變的比較亮，仔細比較所有物體所產生的陰影，而非只注意到主要的物體。在繪圖時，淡的色彩或透明的物體，並非永遠是亮色的，例如：即使是裝了水的透明乾淨杯子，也有一些非常暗色的區域。

1 首先確認高光所處的位置；通常所有的後續工作都是圍繞著此處進行，決定好在構圖中亮的部分將集中在何處，一般位於前景的物體顏色較亮且淡，所以好好的畫背景以突顯出前景十分重要。

3 在其他色彩上面疊上一些亮色，使色彩之間相互「撞擊」出一些變化，這種常使用在色鉛筆表現中的，稱為摩擦法，同樣的，也可以運用在水性色鉛筆的技法中。以銀灰色畫出背景，如此將有助於掌握前景的光源。

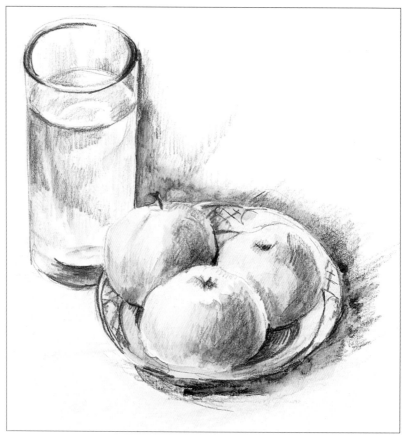

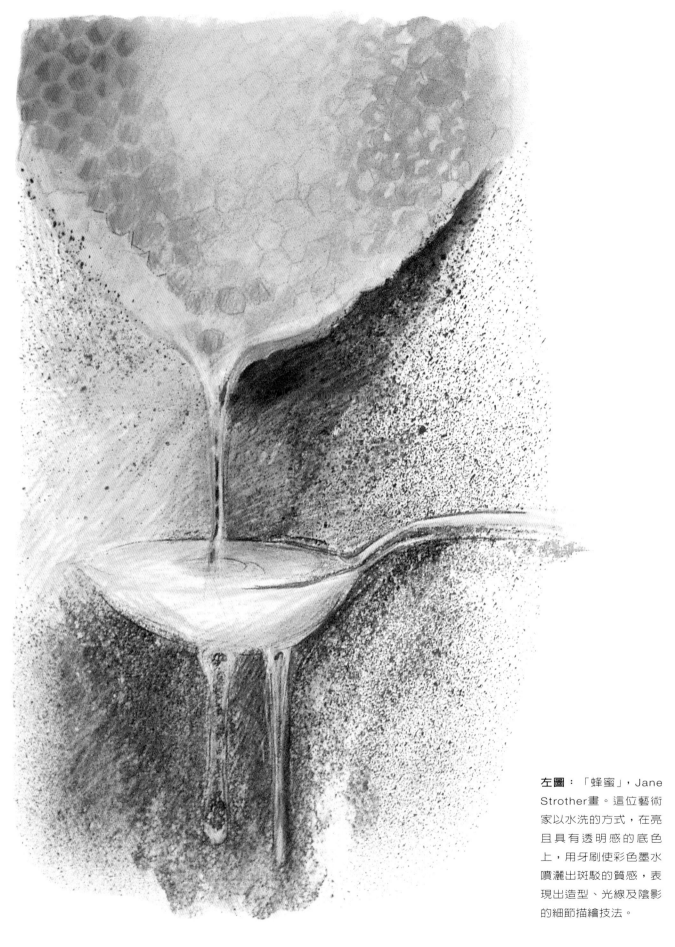

畫背景時，應該考慮些什麼？

畫背景的方法很多：淺色畫、抹擦、深色的式樣、圖案式的、陰影、或快速的遠景輪廓線，無論用什麼方法，最重要的是背景不可以強過前景。

有時候，暗色的背景可以使淺色變成具有高光效果的前景，千萬不要單單只為了畫一個背景而用填滿的方式進行；它應該被視為是畫中不可或缺的一部分，並用心思考正確的畫法，才是完整的繪圖方法。

利用圖案的底布為練習對象，但是不要認為應該巨細靡遺而盲從的畫出布料的每一個細節，反之，應該以它為整體靈感的來源（一般的地毯是很好的圖案參考對象）。如果底布的顏色很亮就用乾筆畫法，因為加上水份會使得顏色過於突出，掌握背景的要訣，就是顏色不能比前景過暗或過亮，幾何圖形比花紋較容易畫，小心地處理圖案背景，因為過亮或太突顯的背景只會壓抑圖形的整體美感。

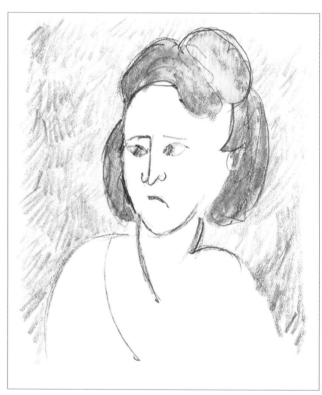

交叉的線條可以產生一種既不強過前景，同時能造成強烈視覺效果的背景，改變線條的長度及角度，製造一些具有趣味性的質感，如此可以使構圖同時具備和諧感及整體的平衡感。

雖然暗色的背景可以製造不錯的效果，但是水性色鉛筆的色彩原本就不是為暗色系而設計的，因此想要從中做出更多暗色系的變化是不可能的。林布蘭特以暗色的背景著名，但使用的是半透明的媒材及筆刷，這是水性色鉛筆所難以辦到的。

如果是以陰影為背景，陰影必須符合光線的來源，並位於物體的下方，陰影可以使物體確定其空間的關係位置，並使畫面產生更引人注目的效果，切記陰影的濃淡是離物體越遠越淡，例如：蘋果的陰影絕對不是單純一個暗色的圓形而已，應該是一個近深遠淺的色彩變化形式。

抹擦法

1 手指在乾的色鉛筆筆觸上，以抹擦方式製造一些較平坦而模糊的背景效果，一開始先以螺旋狀或短的線條，畫出填滿而平行的筆觸；其實只要是適於自己的，無論何種方式皆可。

2 以一隻手指抹擦筆觸，將筆觸抹平並不留任何線條，這個技法可以創造一種不是俯瞰，而是平坦的背景效果。

D 示範：靜物的基本畫法

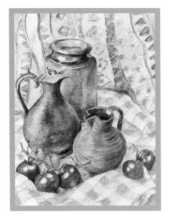

靜物寫生比看著照片或其他畫法具有更多的優點。寫生可以利用視覺本身校正物體在畫中的形式，就不會有像照片一般不滿意，但難以更改的問題——靜物寫生可以自行安排物體的擺放及彼此之間的相互關係，以決定畫面中所要呈現的構圖方式，底布要遮蓋桌子邊緣，還是斜放，或是吊掛在椅背上高於畫面等，妥善的利用底布，以改善桌子呆板的邊緣線條及背景的問題，利用格子布再配合物體高度的變化來引導視覺動線，可以先畫幾個小草圖以決定構圖方式，這個步驟同樣可以使用在風景及肖像畫中。

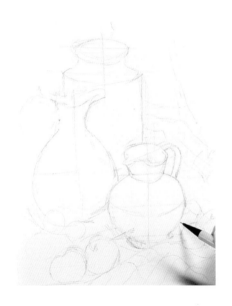

2 自然的物體通常不會是正圓或任何正的形狀，忠實的畫出眼睛所見到的物體，例如：圓形的蕃茄，上方是稍微扁平看起來像分割為二的造型，先找出高光及反光的部分並留白，再以藍紫色的中性色畫上陰影，以製造立體的效果。

1 描繪罐子、瓶子及具對稱性形狀的物體時，先畫出水平及垂直的中心輔助線；接下來在兩側畫出靜物的草稿，切記，越靠近瓶罐下方的圓柱底邊緣的弧形，比上方的圓弧邊還要圓，圓柱的頂邊若與視線成平行則成為一直線。多畫輔助線有助於精確的測量，不要害怕畫出多餘的線條，因為最後是可以擦拭乾淨的。

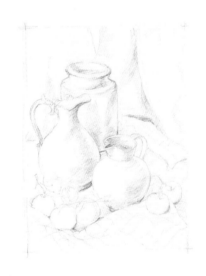

3 以筆刷沾上乾淨的水刷在顏色上，先由外側的色彩開始，避免留下太銳利的邊緣，用拍的方式比用刷的好，因為不會造成積水的現象。

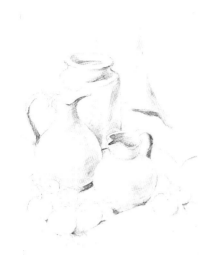

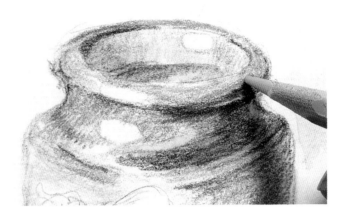

5 釉料器物的表面會產生許多高光與反光,保持它們的乾淨度並留白。

4 這個階段是在蕃茄側邊加上最亮的陰影,如此可以掌握其所呈現的鮮紅色,親自體驗並發現最適用的陰影底色,盡量利用原色系為陰影色,注意一定不要使用黑色及灰色,因為它們會強過其他靠近周圍的色彩。

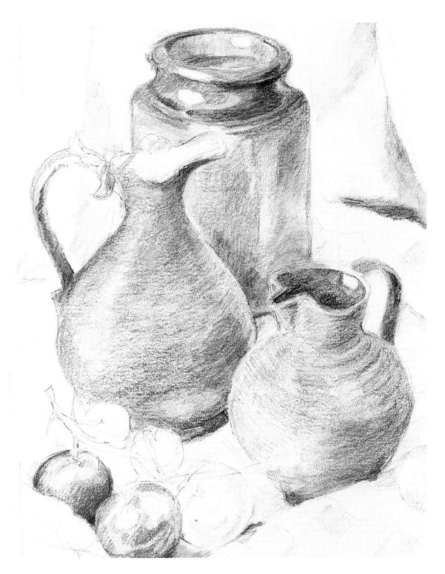

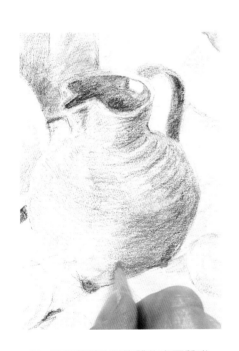

6 檢查各種不同物體的表面質感:陶瓶外表沒有釉彩但內面有,保持內面頂端的高光部分的留白,外側則是粗糙且不反光的表面。

7 一次使用二到三種色彩慢慢地重疊上色,以混合出眼睛所看到的色彩,雖然咖啡壺有一個不反光的金屬表面,仍需在表面上以暖色調製造一些較亮的部分,可是不要將它畫的太暗或太重。

8 在亮色系物體的部分，首先由蕃茄開始，利用如黃橙色或紅色般的暖色調，以短筆觸表現出紅色物體的強度。

9 畫蕃茄的同時，注意紅色在黃色格子底布上所造成的反光，並以秋香綠色（May green）畫出一旁尚未成熟的小蕃茄。

10 背景可以用一些較活潑的筆調，但是要注意，不可以強過畫面的前景，不要太過強調背景的布面細節，任何自創性的圖樣皆可，而幾何圖形就是常用的樣式。

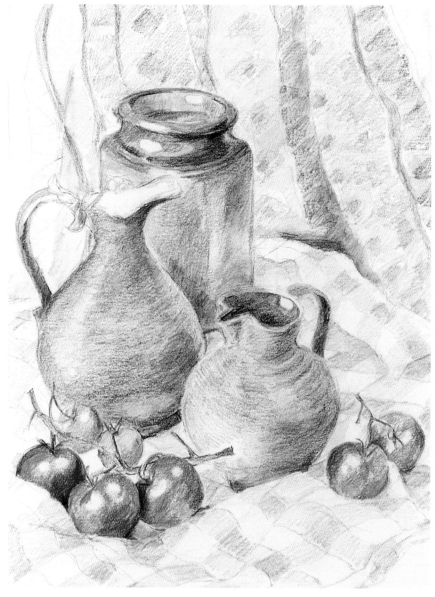

11 所有用於背景或底布中的紅色色調，都不能強過前景中蕃茄的色彩。

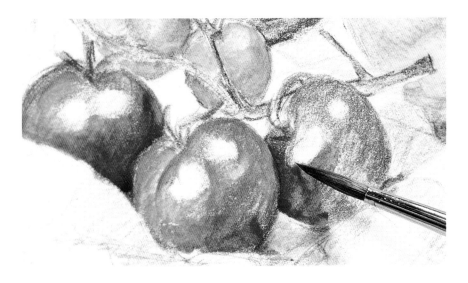

12 在加上水份的時候，注意不要使細節消失，每上一次水份，就必須用衛生紙輕拍並吸掉多餘的水，以水及衛生紙製造高光，並強調出物體之間的交界邊，仔細且技巧性的加上水份，有助於提高色彩的明視度。

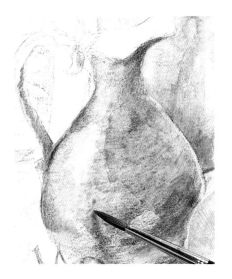

13 相同的技法，製作出非反光金屬的咖啡壺表面質感。

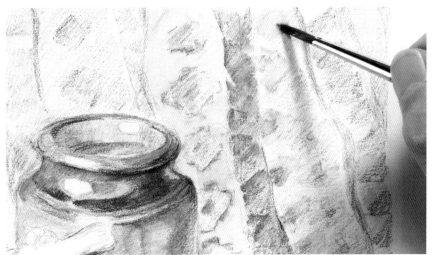

14 將背景的色彩加上水份，以製作出水彩的效果，也可以保持背景原來的筆觸，以免它的形式強過前景。

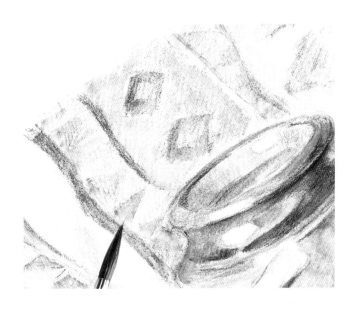

15 若背景要加水份，應以各部分分開刷水的方式，不但避免色彩混雜弄髒，而且可使背景產生比實際更具趣味性的效果。

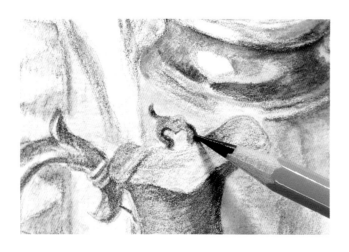

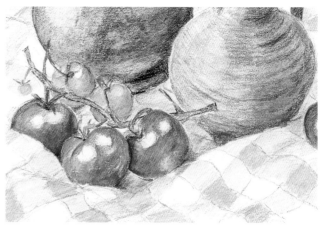

16 在最後細節的描繪部分，先找出所有細微的高光及陰影部分，像是咖啡壺把手、蓋子等裝飾的部分，它們的高光及陰影頗具變化，保持筆尖銳利以方便製造精細微小的質感。

17 以灰色取代黑色，勾勒出桌布的線條，對比使線條看起來像是黑色。

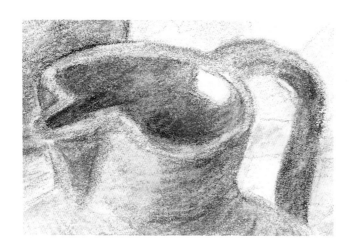

18 在水罐內側的邊緣處留下最亮的高光，在高光邊緣加上少許色彩，以免邊緣過於銳利。

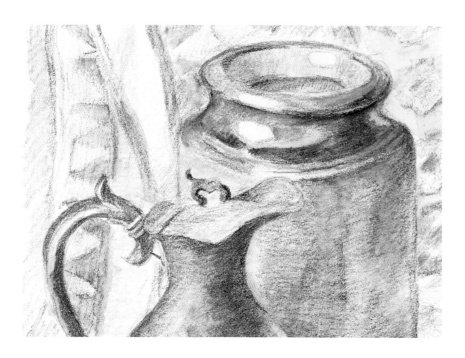

19 表面的質感影響光線的反光方式，陶瓶表面的反光亮且白，而在非反光金屬的咖啡壺表面則顯的暗沉而閉鎖。

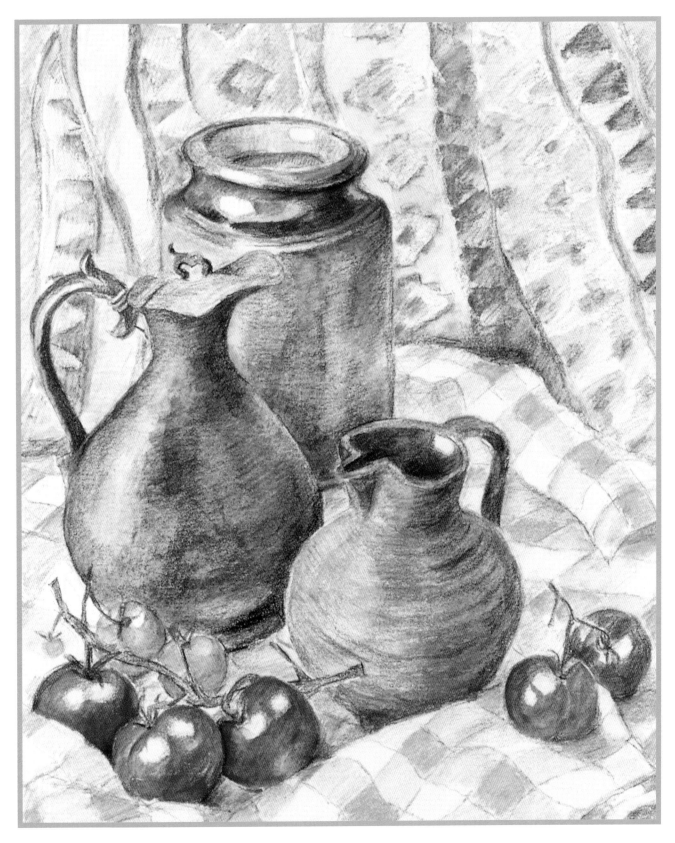

20 背景布的淺紫色，平衡了前景中蕃茄的亮紅色，而黃色格狀布的摺紋及物體的高低變化，可以引導觀者的視覺動線，游移在畫面的每個角落，注意不同表面質感的變化——光滑的蕃茄表面、非反光金屬的咖啡壺、桌布、反光及非反光的陶器表面，逐項檢視物體的編排，及完成後色調的平衡，有助於畫面的完整性。

如何畫出有質感的白布？

仔細觀察布料的色彩究竟是暖色系還是冷色系？如果是室內光線通常是暖色系，如赭黃色系或淺紫色系，千萬不要以白色或灰色來作畫，檢視布匹在其他物體上所反射出來的第二次色，以及白布上有一些較暗的陰影部分所產生的其他色彩。無論如何，先決定陰影的色調，再逐步加上其他深色，是畫白布的必要步驟。

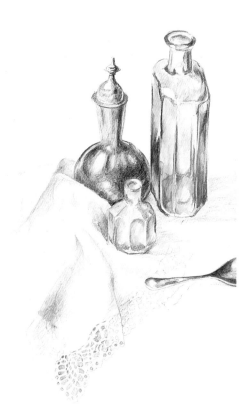

1 畫蕾絲邊之前，先勾勒出白布的輪廓線，太過普通的蕾絲邊無法滿足觀賞者的視覺享受。所以如何畫出與布具有相對比例，且精緻的蕾絲邊十分重要，而不同形式的蕾絲邊有不同的圖案及外型的區別，仔細觀察透過蕾絲孔呈現出什麼樣的背景色，此背景色是突顯蕾絲樣式的主要關鍵。

2 除非刻意地利用摺紋，否則布料通常沒有太過銳利的邊緣，而所有的邊緣及摺紋，就是陰影所落之處，將所有的輪廓線以橡皮擦乾淨，使布料呈現出它原有的柔軟感，在畫面上也沒有任何銳利的邊緣。以偏黃或亮粉紅的色系上色，應避免使用不夠柔和的櫻草黃（primrose yel-low）。

3 雖然所有能看的到的摺紋都不能有銳利的邊緣，但是要注意其陰影的變化，變化較小的皺摺，是在畫布料的底色時，以密實的筆觸順便輕而快速地加上清淡的陰影；淡色色鉛筆可以混合出所需要的質感，在底色上不需要加水份，此時，清淡的淺色系比加水而深的色彩，更能表現出所需要的效果，若非加水不可，要慢慢由淺色開始加到深色，才不會將深色推向淺色區域而將色彩混雜。

何謂分色？如何正確使用它？

所謂分色也稱為「降色」（**Broken color**），指的是以不同顏色的小筆觸上色，經由光學混色後，在視覺上產生的新色彩模式。就概念而言，這是一種光學錯視的現象：眼睛同時看到經過結合後以及單獨存在的筆調，無論如何，以筆刷加上過多的水份，將會因為色彩的模糊不明而破壞此效果，因此，要製造分色效果時水份的運用十分重要。

1 可以使用同色調的色系或補色系做為分色的搭配色彩，並使畫面產生閃爍的視覺感，分色一般是使用在粉臘筆的技法中，而水性色鉛筆因為具備更多不同的色系可供選擇，因此，可以將相同的技法帶入，畫上不同的筆觸並將線條加上水份──切記，僅將少量的水份輕拍上去即可，並且注意不要將色彩混雜在一起。

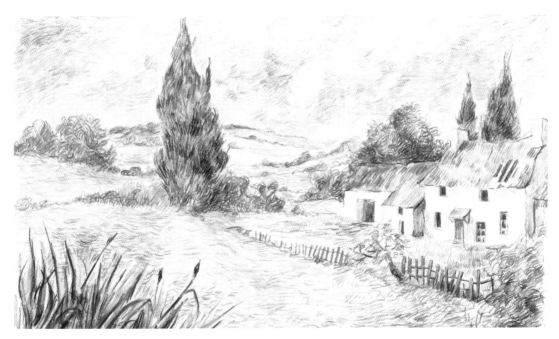

左圖：這是畫家 Hilary Leigh利用色鉛筆，以梵谷風格的效果，所畫的法國鄉村風景畫，畫中以分色的技法表現出明顯的筆觸，使畫面呈現出活潑的質感。

如何描繪不同種類的金屬質感？

金屬的表面一般都會呈現出藍色、黃色，甚至粉紅色的反光，而表面色彩則決定它是屬於鐵質、銅器或其他不同的金屬質感，仔細觀察陰影的區域是由什麼顏色所構成，尤其銀器的表面千萬不要將它簡化為黑色或灰色，因為這些色系只會使得畫面呆板而無變化，相對的，多利用藍灰色系（**blue grays**）及靛藍色系（**indigo**）——並在這些顏色的周圍加上更深的深褐色系，如焦赭色（**burnt umber**），或以亮黃色系及粉紅色使物體產生較具溫暖的感覺，如果物體的表面十分的光亮，則使用焦紅色（**burnt carmine**）及深紫色（**dark violet**）。

1 以鉛筆勾勒出物體及高光部分的輪廓線，並以眼睛所看到的色彩，決定以冷色系還是暖色系描繪，仔細觀察白色的底布所造成的反光落在什麼位置上，以及什麼色彩可以緩和過於銳利的邊緣，以強烈的對比掌握金屬的反光，才能表現金屬光滑閃亮的質感。

2 湯匙上的高光周圍部分，以重疊的方式慢慢加色，正因為它是經由拋光過的金屬質感，所以高光的部分並非白色，此反光是由邊緣以漸層的方式向內漸變——以直線快速條紋的方式來表現拋光的感覺；因為此高光所呈現的並非一般金屬的亮暗分明。

3 與匙柄比較起來，主要的匙挖部分顏色較深，湯匙的邊緣以兩條線區分其厚度，並加上少許暖色系的反光——以暖黃色間斷式的方法上色，並用削尖的筆心完成細節的部分。這個階段，基本上是不用加水份的，乾筆畫較能成功地表現金屬拋光的質感及反光效果。

4 加上水份能抹去大多數的筆觸，有助於表現金屬發亮的質感，由亮處開始往暗處畫開，並保持邊緣的銳利性，特別是在高反光的表面邊緣加上少許藍色，可以使物體呈現更光滑的效果。

如何描繪玻璃的反光及透明感？

在畫玻璃的時候，不要依照一般繪畫的模式，只以眼睛所看到的為主。一般認為玻璃是透明的，只能用較亮的色彩加以描繪，然而千萬不要忽略玻璃也有非常暗的部分，有些水景的描繪技法（104－117頁）同樣適合用來畫玻璃，因為都具有一些彎曲波浪狀的線條，也與澄淨的液體有相同的反光特性。

玻璃具有一連串令人驚奇質感的特性──沿著玻璃較厚的深色陰影邊緣，常會出現一道帶有一些淺色調，意料之外的反光。

1 以鉛筆淡淡的勾勒出瓶子及高光部分的輪廓線，先看暗色的區域，它通常位於環繞瓶子頸部的地方，或在瓶子的底部──這些都是瓶子邊緣較厚的部分，深藍色或深綠色是十分恰當的可用色彩。

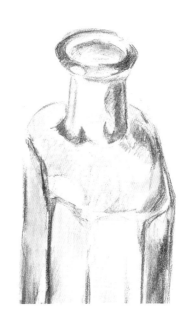

2 慢慢加深色彩，使其越來越暗，在畫完深色之後，要在周圍加上中間色，因為較暗區域的周圍，通常會有一些反光色系，陰影也會受到這些反光的影響，呈現斷斷續續的陰影效果，如有需要，可在瓶子的右邊使用膠膜造成留白的反光。

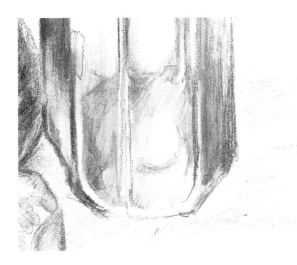

3 持續並仔細的區分一開始所勾勒的輪廓線，注意是直線還是曲線的，由亮到暗一筆一筆小心並分區塊的加上水份，使玻璃看起來更具真實感。

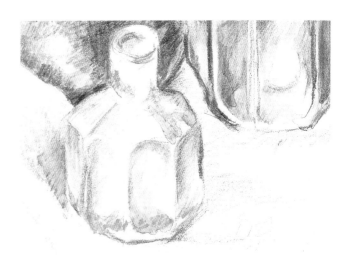

4 最小的瓶子看起來比較髒，因此它的反光是最少的，瓶子的光線反射在陰影上──畫面中可以清晰看到小綠瓶子右邊底布上所呈現的效果。

當畫面看來過於平面時，有什麼製造質感的簡單方法？

有一個可以增加質感及趣味性效果的方法，就是削下筆心的粉末，並將它們混合在畫面以外的紙張上，此時最好離畫面遠一些，以免將畫面弄髒，然後依照所要的效果，將它們平均的灑在圖中，再以沾水的筆刷修出所要的效果。

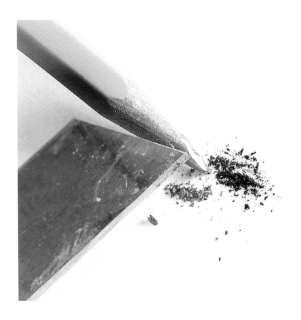

1 以美工刀將水性色鉛筆的筆心削成粉末，最好在白紙上進行，才可以清晰地辨識出所使用的色彩。

2 可以依照一般色鉛筆混色的方式進行：使用同色調的色彩——色相環上的鄰近色彩，比用色相環上相對位置的補色系來得理想。

3 將粉末灑在欲表現出質感效果，並已經加過水份的區域上。

4 用一枝沾過水的筆刷在粉末上輕拍，在混合色彩的同時再灑上微量的粉末，以作出較粗糙的質感。

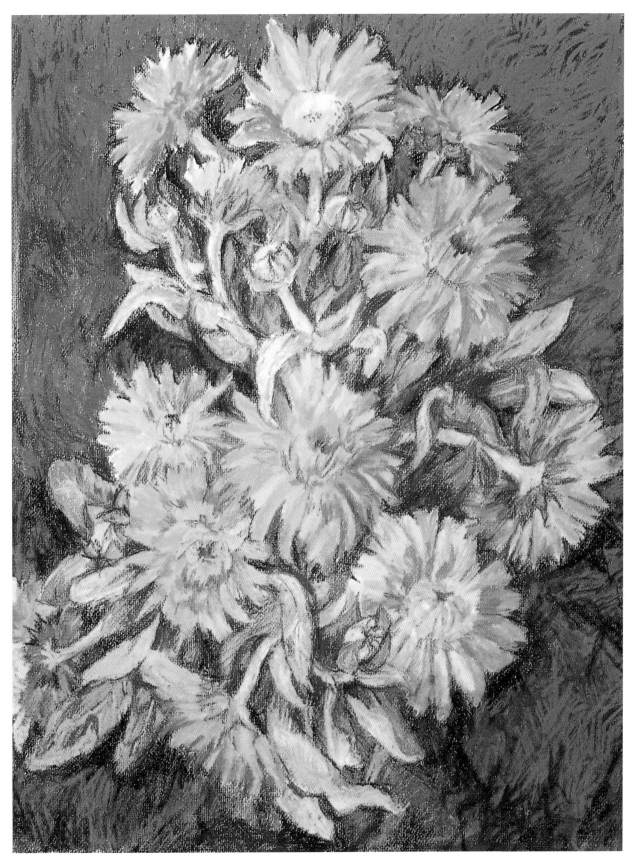

上圖：這張由畫家Hilary Leigh以軟性粉蠟筆所畫的瑪格麗特花束，
以暗色背景及分色的方式突顯前景花朵的層疊效果。

示範：靜物畫的細部描繪與處理方法

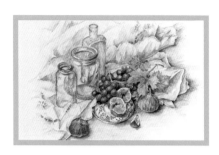

這張靜物寫生是以深藍紫色的葡萄、石榴，以及其他藍色調的圖案，配合瓶子與罐子的形式所組合而成的，剖成兩半的紅色石榴子，與以橄欖綠色（Olive）及偏黃的綠色葡萄葉形成對比，成為畫面的視覺焦點，這些幾乎涵蓋了整個色相環的色彩。

底布的摺紋將畫面中不同的個體統一，產生視覺的凝聚力，並使整個構圖有和諧統一的效果。

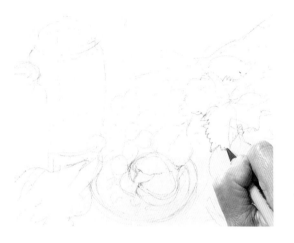

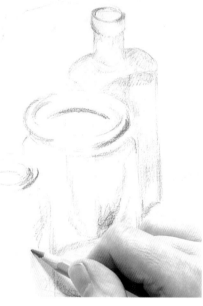

2 當主要圖形定位之後，開始在罐子上加細節並上色，注意暗調子的區域，並將位於罐子後方的物體色表現出來，例如：深藍色的瓶子以及位於前方碧綠色（viridian green）的玻璃罐，將玻璃較厚的部分顏色加深，保持邊緣銳利且清晰的感覺，最後的方形瓶子落在前方罐子上的影子則呈現不對稱的形狀，仔細觀察三者之間的關係以表現出玻璃的透明性。

1 以自動鉛筆將物體的形式，及相互之間的關係構圖畫出鉛筆稿。

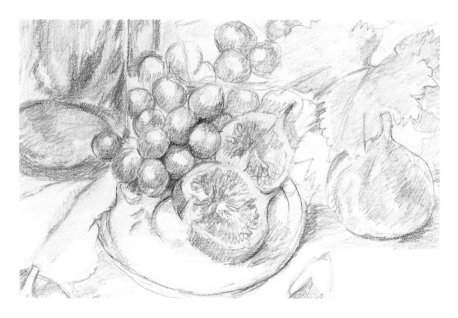

3 將構圖中其他物體的底色慢慢構築起來，一開始先輕輕的畫，以釐清每一個不同物體的陰影，及高光所落的位置。葡萄逐一單獨的上色，並將反光的部分留白。在畫上其他的陪襯性圖案之前，先將每個個體的外型及陰影確實掌握，逐步並輕輕地加上水份，使色彩更具飽和度，以鬆散不規則的色線，製作出看起來獨立但相互重疊的石榴子部分。

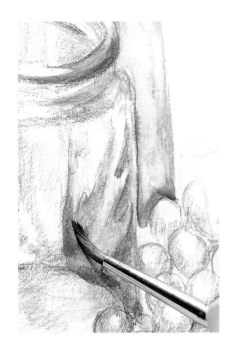

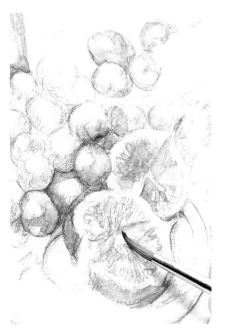

4 切記，畫面在加上水份時，務必由淺色往深色畫，仔細的觀察玻璃的陰影；這是使玻璃看起來寫實與否的重要步驟，水份可以使玻璃看起來更具有光滑的質感。

5 水份用拍打的比用整體刷上去的方式理想，如此可以保持石榴子一顆顆的效果，也可以與其它玻璃及葡萄的平滑質感造成對比。

6 在初步的加上水份之後，就可以看出顏色最強的是哪個部分。接下來以青藍紫色（blue-violet lake）及深紫色（dark violet）加強葡萄的色彩，再加上第二次水份，以增加表皮的光澤及質感。

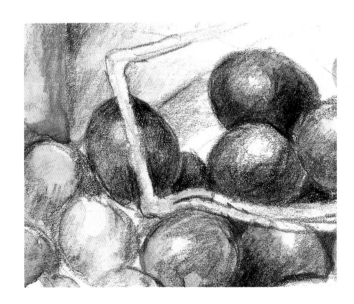

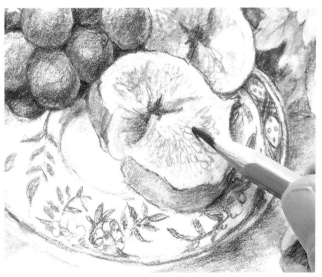

7 在葡萄上再以深紫色（dark violet）、深藍色（dark blue）、靛藍色（indigo）、巧克力色（chocolate）及焦紅色（burn carmine）交互重疊出球體的立體感，並加強視覺的飽和性，慢慢在高光的留白部分加上藍紫色（blue-violet lake）及淡紫色（light mauve），降低其光度，使它們不至於在暗色調中顯得太突兀，並在每一顆葡萄的上方留下一點白，使它跟底側的暗形成對比，加強物體的圓弧感。

8 利用一枝削尖的筆加強石榴子之間的陰影，這些細節的描繪可以補強鬆散的感覺，使它看起來更有緊密的效果，可以用深紫紅色（magenta）及藍粉紅色（blue-pink）的感覺與葡萄的紫色相對應。

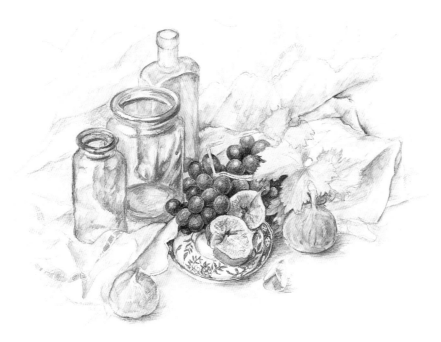

9 葡萄及瓶子強烈的色調，意味著石榴、石榴子、葉子及底布需要有些變化及加強，逐步慢慢地在這些物體加上色彩以平衡整體感，也不會因為加過頭而破壞畫面，減低物體的色彩鮮明度。

10 在石榴的底部加上黃褐色（russet）、赭色（ochre）及橄欖綠色（olive）等低明度的色系，然而不要讓這些顏色壓過原來紫色的底色，建議加上白色，使底部看起來具有一些白色桌面的反光，並能造成表面的光滑感，但要小心的上色，以免模糊了水果表皮上原有的稜線。在切下來四分之一的石榴外殼弧邊加上更深的顏色，是為了暗示並突顯內側因為久置而發白的石榴子。

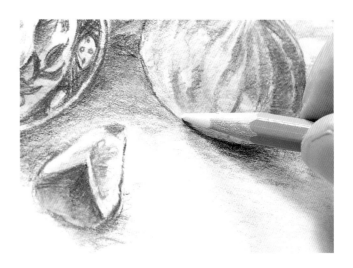

11 為平衡畫面的整體感，在桌面及底布的部分，加上一些由白色與其他顏色混合重疊而成的色彩。白色桌面以比底布溫暖的色系表現；以赭色做為桌面陰影的色系，目的是與藍色系及淡紫色（mauves）為陰影的底部形成對比，區隔兩者間的不同。

12 在底布的花邊孔上逐一的先淡淡上色，以筆刷尖沾水沿著孔線邊緣加上水份，而旁邊車縫線的部分，則在留白的邊緣加上少許陰影，並等水乾，在底布的每個花邊及繡花上都同樣使用這個方法。

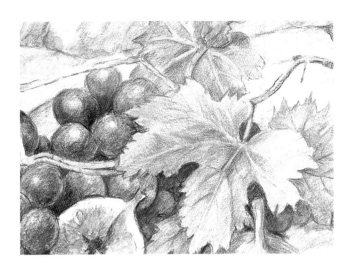

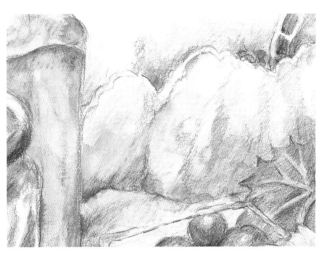

13 不規則的葡萄葉，加強其色彩及葉脈紋路等細節，與光滑的瓶子及底布的柔軟質感形成對比，正確的描繪出鋸齒狀的葉子邊緣，不要用水份柔和邊緣線，葉子以像赭色及橄欖褐色等暖色系的混色，正與以紫色、藍色，以及青綠色為主的其他部分成對比效果。

14 玻璃的色彩反射到白色的底布上，產生一種如土耳其綠（turquoise）一般的反光，將此部分以水輕輕混合，不但可以強調出水性色鉛筆的效果，也可以增加色彩的豐富及飽和性。

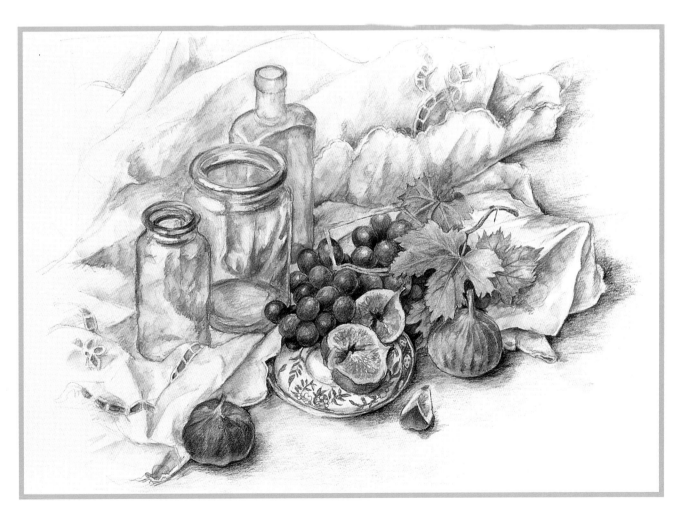

15 在完成階段中，加強環繞在各物體周圍及底部的陰影，使畫面構成更為協調，前景部分再加上適度的水份，使它們更能表現出清晰的視覺效果。

如何表現出花朵在色彩中內含的亮感？

花朵通常表現出兩種光源，一種會將其周圍的陰影反射在表面上；但在花朵的中心由自體所反射出來的部分，一般會呈現出美好細緻的色彩效果，利用暖色系、同色系——非一般使用的冷色系或陰影色系，來製造較暗的區域，如此花朵便會看起來又鮮明又乾淨，而不是呆板又混濁的色彩。

畫花朵不困難，可是沒有捷徑，親自體會每種不同花朵最適當的陰影配置法，就是最佳的解決方式。

1 在花朵周圍屬於背景的部分畫上暗色調——可以突顯花瓣，使它更引人注目，背景塗滿暗色，不但可以表現出花瓣發亮的邊緣，還可以與花朵的陰影造成平衡感。

2 將花朵邊緣留白，最好在旁邊不要的紙張上先行試色，找出最適當的顏色——櫻草一般不脫離深紫紅色（magenta）調，開始先逐步的上色，花朵的畫法中十分重要的一點是，不加上過多的細節。

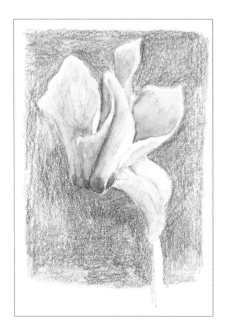

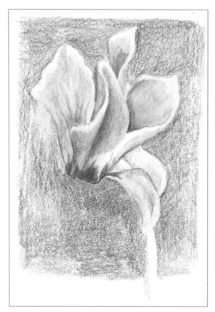

3 沿著花瓣的邊緣畫比其他方式來得理想，在花瓣上以漸次加深的色彩為底色，以保持色彩的鮮明度，由紅色開始，以同一枝色筆，用加重及重疊的方式使色彩愈趨深重。

4 在花色的最上層加上一些暖色調，以茜草粉紅色（pink madder lake）提高小部分的色彩，以帝王紫色（Imperial purple）沿著花瓣生長的方向畫，加深花瓣底部靠近花心地方的色彩，使花朵具有向上伸展的感覺，以相同的紫色製造一些斑點的效果；因為藍色感覺太冷且太重。

我常覺得所畫的枝葉會破壞畫面，是否有解決的方法？

近處觀察所畫的葉子有何特色——最好不要只簡單的練習一般常見的葉子樣式，每一片葉子都因為它不同的扭曲及生長方式而有其差異性，膠膜可以用來修正葉脈不足的地方，畫面上的葉子應該有所取捨，不要讓人有綠成一片的混亂感覺，應該盡量將構圖簡化，或是加強花朵的效果以引人注目。切記，枝幹的比例一定要恰當，千萬不要過粗，使比例看起來怪異，也不宜過細，好像連葉子都支撐不住一樣。

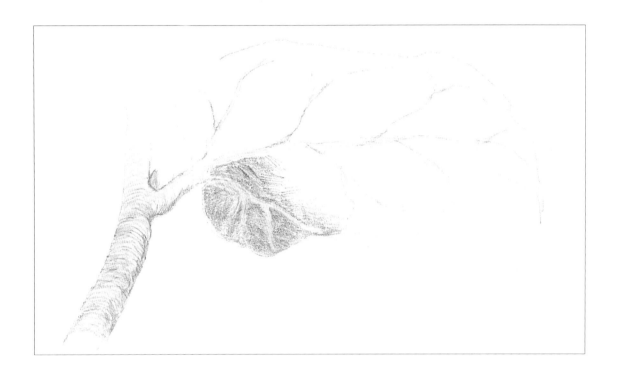

1 注意一般葉柄與莖連接的部位及角度，仔細觀察葉子葉脈的走向，以及與葉子邊緣是否連接，注意葉子鋸齒狀邊緣以及彎曲的方向，是以不同的綠色系交織構成具有自然效果的綠色，葉子的表面並非平整的，因此，會有一些小小的陰影及高光呈現在葉面上，若不小心疏忽了部分的葉脈，或在高光部分上了不當的色彩，可以利用膠膜將顏色剝離修正。

2 檢查所畫的莖可有一些表面的變化，或只是一圈圓桿。以鉛筆確實的勾勒出莖的形狀輪廓線，並以圓弧狀的線條上色——不要沿著邊畫較理想，因為這種畫法可以使莖的腰腹更加有力的感覺，也就是加強支撐力的效果，注意沿邊的陰影是一邊暗一邊亮的，也就是一邊是反光，一邊是枝葉所形成的陰影，可以利用膠膜或筆刷加上衛生紙製造這些效果，在加上水份之前再上色數次以加強線條的強度。

D 示範：向日葵

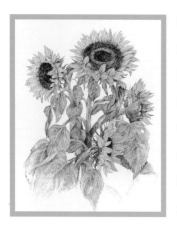

將花朵先以素描的方式掌握形狀，注意正確的比例，尤其是莖的部分必須保持其鮮明的感覺，才能表現其支撐力，背景的葉子必須有所取捨並簡化，應該將視覺焦點集中在花朵的部分。在這個實例中，活潑生動的向日葵是最重要的要素——葉子是次要的，每一個花瓣皆展現其單獨的特性並成為視覺焦點，這比畫出一些模糊而凌亂的花邊理想，但也不要過分強調花瓣的細節以免流於呆板，以類似色展現清晰而鮮明的向日葵色彩，單獨的加上水份以避免因過度的融合而失去質感。由視覺焦點的部分為中心，以筆刷的筆尖沾水逐步完成，以加強色彩的飽和度。

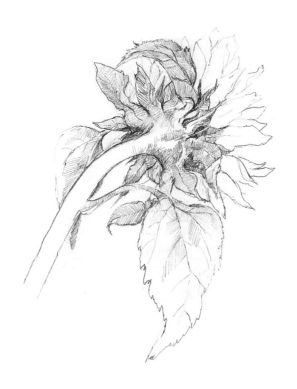

2 有些花瓣會遮住花朵；並非全部的花瓣都是向外伸展的，精確的掌握外型，並注意保持速寫的速度快慢，以免遺漏一些未曾仔細觀察但重要的部分，也要注意牽引花朵最重要的花托部分，在這個階段同時畫上葉子及花桿——確定花桿與每一朵花的相對位置。

1 要成功地畫出花朵，一定要確實了解花朵的樣式。仔細觀察花朵不同的角度變化，以及它們之間的關聯性，畫出不同角度的素描，了解每個花瓣的變化；因為花瓣的姿態是花朵看起來是否鮮活的精神所在。

3　除非畫的是有關植物寫實，或做為解析圖中的插圖畫，否則不用擔心花朵的數量是否正確，但一定要注意花瓣的弧度是否正確，花瓣若是黃色的，就用同一種色系反覆上色，先畫花瓣，因為必須保持花瓣色彩的鮮明及乾淨度，而且它是畫面中最亮的部分，再加上稍微深一點的同色調以加強其弧度及變化，一個個獨立完成，不要作太多細節的描繪——畫過頭反而使整個效果顯得混雜。

4　在花朵加上水份之前，盡可能正確且反覆地畫上色彩，注意葉子上葉脈的分布——它們並非交錯而是由中心向同一方向成放射狀的，如果花瓣以黃色系為主，葉子則以綠色系為主要色系。構圖中不可能容納每一樣東西，所以必須在背景上加以簡化，使整體畫面產生平衡感。

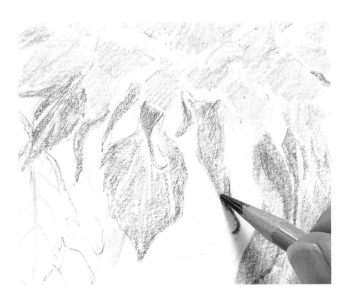

5　每個葉子看起來都不同，它決定吊掛方式及生長方向，注意花瓣及葉子之間的相互關係。

6　在質感表現方面，將水份以輕拍方式，逐步在每個部分加以進行，而不要以大筆刷水的方式，切記，以區隔性的上水方式，避免將色彩混雜在一起，保持畫面乾淨，在畫完一部分之後，移到不同的位置繼續，等前一部分完全乾了，再畫與它相鄰的部分，這是避免顏色相混的最佳方法，也可以使花朵看起來更鮮麗。

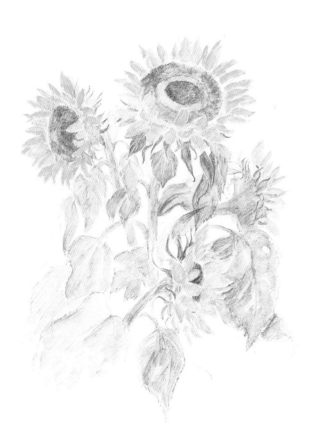

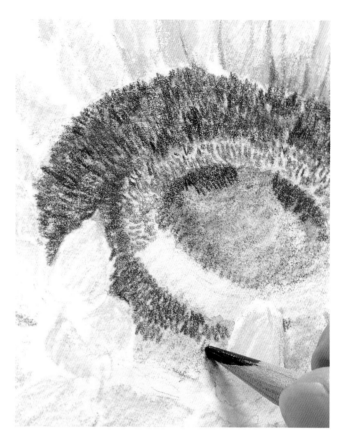

7 等畫面所有部分都完成上水份的工作，也注意到色彩乾淨度之後，便能確定畫面有一個理想的底色，使接下去的工作更順暢，再繼續加色之前，再次確定畫面的構圖，以及需要加深部分的位置。

8 向日葵的核心，展現了絕佳的質感效果，以細密而粗糙、潦草而無秩序、斷續的線條筆觸，表現其毛茸茸的質感最為恰當，想像一下所使用的色彩，例如：巧克力色（chocolate）比焦赭色（burnt umber）具有溫暖的感覺；因為它是位於紅色旁邊褐色的類似色。

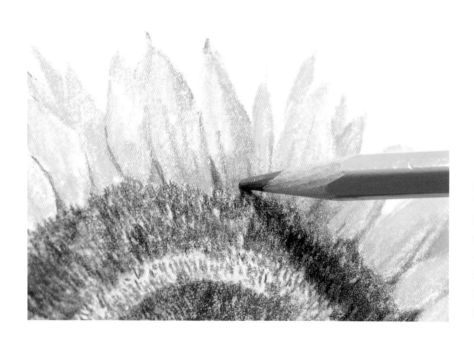

9 利用自動鉛筆銳利的筆尖框出花瓣，自動鉛筆適用於一些細節的製作，但要小心使用，因為它與水性色鉛筆不同，自動鉛筆會使畫面產生一層光亮的表面，在花瓣上以巧克力褐色（chocolate brown）加上陰影，再以焦紅色（burnt carmine）畫出一些花瓣上的質感。

10 用淺色乾筆以加重的方式在深色上疊色，使色彩的變化更加緩和，再加上水份增加色彩的飽和性，此畫法可以增加花朵的動態感，造成視覺上的趣味性，花朵也不宜再多加著墨，以免看起來像泥巴一樣混濁，掌握必要的外型，忽略過多的細節就能畫出理想的花朵。

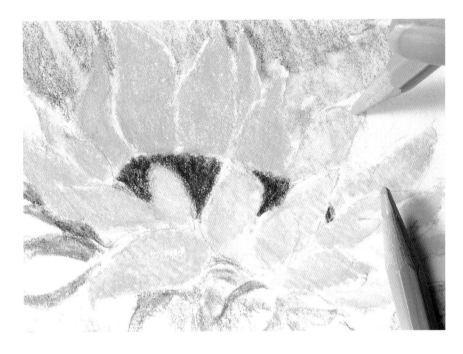

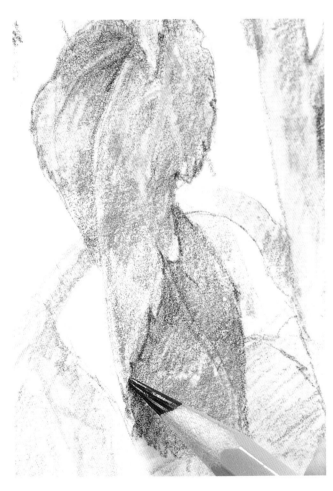

11 利用褐色（brown）及靛藍色（indigo）畫出葉子的陰影，在花朵的描繪中，因為有許多外型上的變化，產生許多視覺動線，可以利用外框線為障眼法產生陰影的感覺，但這種技法絕對不可用在果實的畫法中。

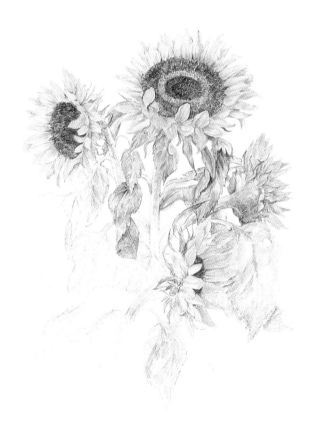

12 不要畫出所有的葉子──省略一些，使畫面構圖看來更具空間感，免得看起來像是在一團亂的綠色上的向日葵。

13 枝幹的粗細與花朵的大小務
必成比例，若枝幹輪廓畫得
太細，可以用沾水的筆刷及衛生紙加
粗，也可以將原本畫得太重的筆觸所
留下的凹槽，用同樣的方式消去。

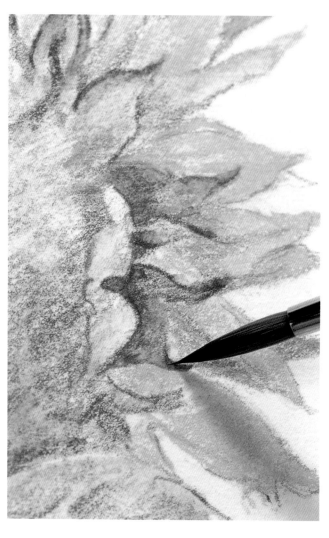

14 將位於
花朵後
方的花托，利用
沾水筆刷的筆
尖，將部分區域
色彩加深，以加
強對比，加水方
式比用乾筆的效
果更好。

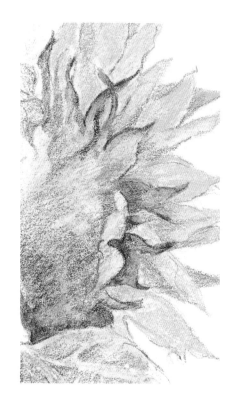

15 在底色
加上水
份之後，接下來
製作高光的部
分，如此使畫面
色彩更顯緊緻，
也可以產生更好
的視覺焦點，並
避免混雜的感
覺，整體畫面在
此階段已表現出
整體的律動感及
動態。

16 畫花莖
時，注
意它們的粗細。
向日葵的莖幹比
想像的來得粗，
但最深的陰影不
一定都在亮面的
另一端，因為葉
幹之間常因為交
錯而相互反射光
線，此點值得特
別注意。

17 向日葵的花瓣通常是兩三層重疊起來的，仔細觀察哪些葉子是亮的、哪些不是，而哪些花瓣的尖端是捲曲的，利用較深的黃色及赭色，在每個花瓣的陰影部分加強深度，並在花瓣靠近中心的地方，以同樣色彩的其他類似色加深色彩；因為花瓣也會相互反射色彩及光影。

18 在向日葵的襯景上，可以作一些具趣味性的細節效果，在編排中有些花向著你，有些是側面的，如果在畫面中加上一個花瓶，務必要使它站立在平面上，以免讓人誤以為是飄浮在空中。

4
風景畫

有許多技法足以引領著我們成為風景畫的畫家，在本章中各位將發現許多可以協助你成為風景畫家的訣竅，由如何掌握不同風景的光線變化，暴風雨或藍天白雲的不同氣候之下天空的畫法，及如何以水性色鉛筆中成套的綠色系列創造一片寫實的草地。

在畫城鄉風景時，透視圖十分重要，它可以使畫面呈現距離感，這是色彩及再多的細節也無法做到的。畫面中，位於背景的物體細節比前景少得多，色彩及對比也簡單許多，如此才能造成後退及距離感，而氣候的狀況也是影響的因素之一。

當然，沒有什麼比能坐在風景前寫生更好，然而以攝影的照片為範本來練習，也有其必要性；照片可以用一些方法使混亂的景色變得較為完整。將所選定的景物拍成照片，並將它速寫下來，可協助自己了解畫面的結構，彌補照片的不足。

混合自然的色彩——尤其是綠色，採用水性色鉛筆將是一種挑戰。無論是一棵樹、一片草坪或風景，掌握主題的要訣就是：選定並逐步建構色彩，以達到寫實的效果；將類似的色彩排列在一起是關鍵之一。先用一張廢紙試畫並決定構圖是非常有效的方法。

如何選擇適當的風景？

如果以照片為範本，就可以選擇其中所要的部分，如此可以得到較佳的構圖及效果，在此範例中，以取景框將所選定的點景及人物框選起來，並只取前景中部分的泥地，也可以自行修改這些構成要素之間的關係位置，將它當作一般生活中所看到的景象即可。

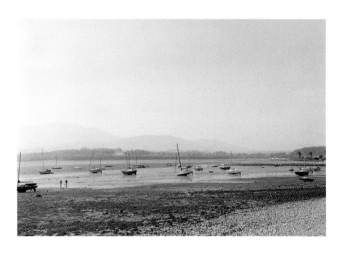

1 照片可以作為風景畫起步的最佳學習範例，千萬不要照本宣科，將它做為一種啓發靈感的來源即可，也可以將中間部分的景物重新加以安排，以取得更有力的構圖形式。

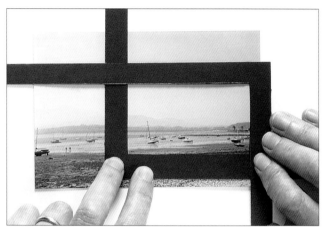

2 以L型取景框將位於畫面前景、中景的小船，及背景的山丘各自獨立編排開來，如此，不但可以造成視覺的趣味性，也可以將無變化的前景減到最少，而讓群集的小船成為視覺的焦點。

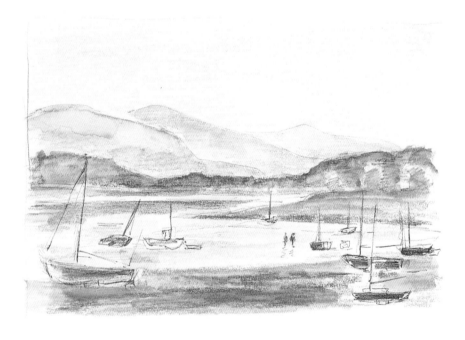

3 先將小船略為上色，並重新安排它們的位置，使視覺可以圍繞著它們流轉，可在畫面中加上一些人物成為點景，使畫面較具趣味性。

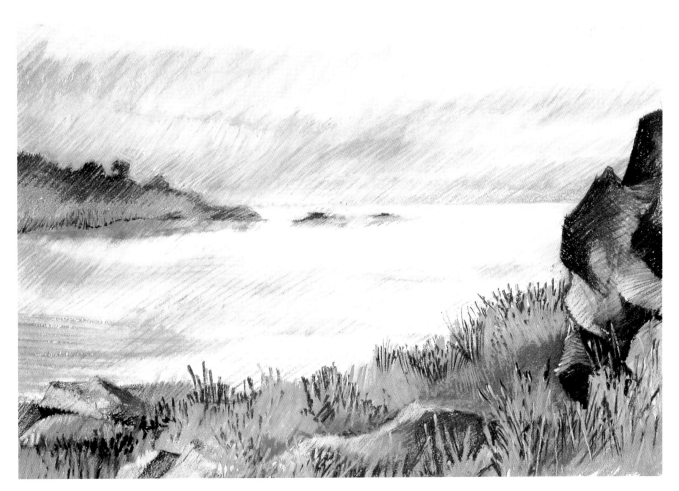

上圖：這張海景是劍橋大學藝術系（the Cambridge School of Art）的一位畫家以粉蠟筆所畫的，色彩的重疊表現出微妙的視覺效果。

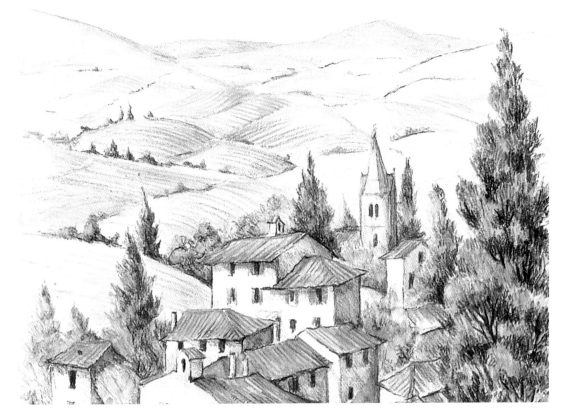

右圖：這是藝術大師Hilary Leigh的作品，以色彩的深淺及筆觸的疏密，表現出具有距離感及空間感的風景畫。

如何選擇適當的風景？　　**81**

當草坪畫得像人工草坪時，如何讓它更自然些？

如果你有大套一點的水性色鉛筆，就可以有充足的綠色做出模仿自然草坪的效果，大部分在風景中所出現的草坪或大草原，色彩看起來都是混在一起的，通常以土系色料，如：赭色（**ochre**）及橄欖色（**olive**）為主。

以赭色及淡藍紫色（**mauve-blue**）來區分草坪的區塊，使它看起來有距離感，通常背景的部分細節已全然消失，輕輕在表面上畫上一層天青色（**smalt blue**）或藍紫色（**blue-violet lake**），使效果更柔和，通常前景的色彩顯得溫暖鮮明些，亮綠色與赭色系及橄欖色等土系色料是最佳的搭配。

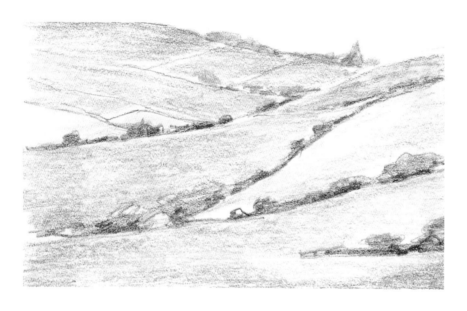

遠的草坪通常不用一般的綠色系，而是用赭色調，薄薄的加上一層天青色、淡藍紫色或淡紫色（mauve）可以製造遠景的朦朧感，在前景中加上橄欖綠色（olive green），使草地有高起來的感覺，暖黃色系使草地看起來更近，讓色彩保持一點濁；因為草地本來就是如此──在畫橄欖綠色（olive green）之前，先加一點秋香綠色（May green），當風吹過草地，霎時成為一片銀海，由背景慢慢到前景逐步加強草地的質感與筆觸，以雪松綠色（cedar green）畫樹，更遠的，則以天青色或陶藍色（Delft blue）做出點景效果即可。

將草坪的顏色，想像成一條沿著等高線向前延伸而來的帶子，後方先用橄欖綠色──如果太亮可以加上一點秋香綠色或黃色，橄欖綠色可以表現濕的草地，或再加上適宜的色彩加深也可以，如果是修剪過後的草坪，應該表現它的平坦及滑順的感覺，而非只有草稈而已。在中景及灌木叢下加上一點靛藍色（indigo），讓雙方看起來是相依靠的；接下來在樹木及灌木叢下加上一些陰影，普魯士藍色（Prussian blue）及樹汁綠色（sap green）比較亮，適於用來畫樹。在靠近前景的樹加上一些交疊的葉子以增加質感。

對乾掉或修剪過的草坪而言，在前景的草地上加上短小的筆觸前，先加一層水份，就像在畫毛皮一樣。

畫特寫或近景圖時，仔細觀察草的樣子，有些草會由根部的特定區域向上延展，在這種組合之中，絕對沒有所謂的秩序性—也就是所謂的雜草叢生，先看接近底部的陰影是何種狀況，利用綠色系，如：深褐色（sepia）、靛藍色（indigo）及紫色（purple），製造草坪深色的調子。

這張花園的畫面看起來十分「熱鬧」，所以植物的綠色必須稍作改變才能有所區分。建議背景使用麥黃色（straw yellow）及天青色（smalt blue），再以少許的粉紅色降低黃色調，以亮綠色畫櫻桃樹，以深藍色畫月桂樹的陰影，如此，可以與亮色系的無花果樹形成對比。在前方的地面以暖褐色及紫色畫上影子，以土耳其藍（turquoise）為左前方的罐子上色，並在花盆外加上細節以造成視覺的焦點。

畫各種樣式的天空及雲朵，可有任何訣竅？

對水性色鉛筆而言，它受限於鉛筆的筆觸，不像水彩，可以大筆刷的方式掌握完美的天空畫法；然而水性色鉛筆中提供了完整的藍色系、褐色系及紫色系，及一些可以用來製造趣味性的灰色系，這些都是畫天空的最佳選擇。光是加上水份，不足以畫出天空飽含水份的效果，事後還必須用乾筆著墨才算完整。

畫天空

1 以纖細圓弧狀的筆觸為藍天上色，愈接近地平線時，顏色將由藍色轉為黃色，此時不要急於加上水份，可將畫面上下顛倒，由上往下畫，越高的天空，藍色越深，色彩的變化是由亮或中間色調的藍色到土耳其藍。

2 加上水份時將畫面顛倒過來，水才不會停留或渲染到畫面上。先做好雲朵的記號，雲朵不是蜷曲在畫面頂端，就是沉積在下方，使雲朵看起來小一點、低一點以接近地平線，再畫一些看起來像斑點一般流動的雲朵即可。

3 沒有一朵雲會有確定的邊線或直線──每一個部分都是逐漸消失的，用拍的比用筆刷加上水份的方式較能避免線條的造成，最後再輕輕以色鉛筆將所有水份所造成的線條修掉。

各種樣式的雲朵

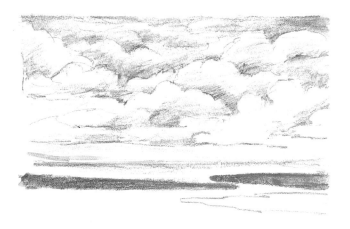

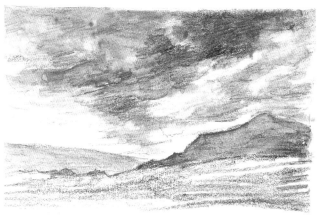

雲朵的內側色彩較深，使底部看起來比較重，就像畫白色物體一樣，色彩也要有所變化。小心地加上水份，否則最後顏色會過於鮮豔；在較暗的部分，加上亮紫羅藍色（violet）、青藍紫色（blue violet lake）及藍灰色（blue-gray），較亮的地方則用粉紅肉色（flesh pink）及米色（cream）。

暴風雨的天空，以灰色系及紫色系為主，以深紫羅藍色、靛藍色（indigo）及焦紅色（burnt carmine），加深暴風雨的雲朵色彩，仔細觀察地平線比天際線更亮或更暗。

藍天的藍色在接近地平線時，會偏一點粉紅及黃色；以顛倒的方式畫，以掌握最佳效果；用淡粉紅色及黃色，由地平線開始畫；接下來以天藍色、土耳其藍色及淺藍色畫藍天，天空越高，藍色越深。

雲朵會轉變成各式各樣的形狀，對雲朵做些小小的研究，注意其外型及色彩──即便最白的雲朵也帶些色彩，如果沒有時間當場畫，最好隨身帶個相機，隨時拍下來，以便回到畫室再完成。

如何使畫面看起來具有遠近感？

物體的細節部分，在一定的距離之外會變得小而模糊，色調對比變小，色彩也會顯得混濁；有些色彩如紅色系、棕色系以及綠色系改變較小，其他如赭色系及偏藍的紫色系則保持色調不變，當然天氣的狀況也是影響色彩變化的因素之一。

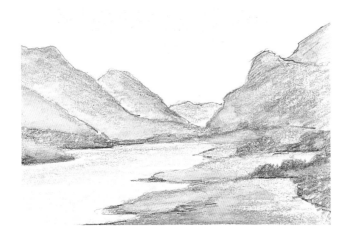

有霧的天氣，使色彩在一定的距離之外，顯得藍藍冷冷的，前景的色彩則顯得暖和些，以淺紫色畫出遠景的山丘，並在小區域作細節的描繪，以暖黃色系及綠色系為前景上色，並加上更多的細節以分出前後感，湖面反映出藍天及落日的色彩。因此，在湖面加上一層薄薄的淺藍色，以表現這些效果。

多雲的陰天，是淺藍色到紫色的變化，為它多變的感覺增加一點色彩。在中景的部分，因為綠色系的加強，使得黃色系變得混濁。以紫色畫出遠景的山丘，筆調的輕重變化可以製造光影的效果。在岸邊加上深綠色，使岸邊與水面因為色彩的加強而具有前景的效果。

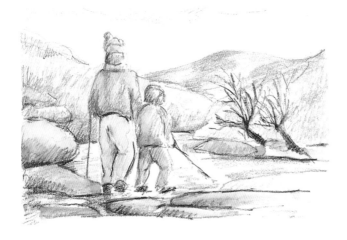

位於前景的物體，通常色彩變化較為豐富，如圖中的紅色、黃色及亮藍色，距離遠的色彩，如赭色系及淡紫色系，則顯得混濁些。將畫面的其他地方想像成石塊的樣子，試著描繪出大小不同且具有變化的石頭效果。

在圖中，所有的細節描繪一定有其目的性。在景物中找出物體間的關聯性，並將部分圖案或形體設定為視覺焦點，如圖中所示：以人物為主，並確定人物的正確比例——成人的頭與身體的比例一般是7比1，注意人物在樹旁的高度及細節的畫法。

我覺得戶外光線很難掌握，是否有更好的建議？

光線的變化影響到物體在景物中的光影效果，本頁以橋為主題，顯示在不同的天候及一天中不同的時間之下，光對於光影的影響及所呈現的效果。

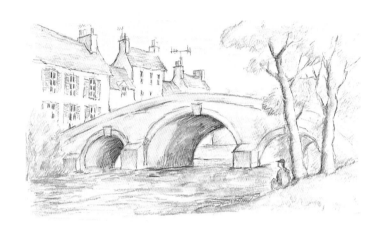

以暖黃色塗滿整個橋面，表現出清晨陽光下的效果。光線由畫面的右側照射過來，因此樹幹左側面變得較為陰暗。因為光線與景物呈現對角的關係，正如畫面中的煙囪一樣，不需有太多暗色的陰影出現，葉子、水中呈現的橋墩及天空的倒影，也沒有太強的陰暗面，建築物是最大的受光面，最好的表現方式就是留白。

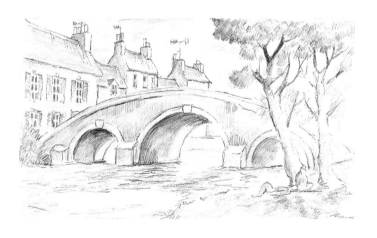

下午的太陽使陰影向下拋，因為陽光由橋上照射下來，並與陰影呈現較小的角度，因此，橋拱下方的陰影以暖黃色慢慢加深色彩，以描繪出對比強烈的陰暗面；建築物的表面略為光亮，但沒有強烈的陰影，煙囪的陰影則向後投射，水面上反射出夕陽的餘暉，並反映出完整的橋形，樹幹淺天藍色側邊加上較深的色彩，作為與天空的區隔。

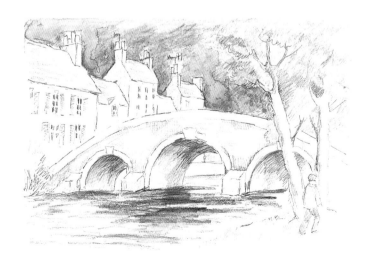

濃而深的天空色彩總是充滿戲劇性的效果，以紫色（mauves）及灰色（gray）製造一種陰天的感覺。畫面中的太陽彷彿被雲遮蔽，因此，畫面中的樹及其他事物都沒有強烈的光影效果。以藍綠色系及淡綠色系畫出樹的樣子，使它在戲劇性的背景天空色彩襯托下，呈現黃色的色調，以那不勒斯黃色（Naples yellow）為房子上色，以掌握光線的效果；水面的顏色加深，反映天空所反射的倒影。

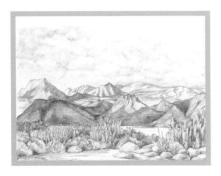

照片中，山丘、前景的仙人掌及上方清淡的天空景致，已經清楚地作了色彩的區分。圖中最有趣的部分，就是山丘上所呈現明暗分明的光影效果，與前景的仙人掌相互輝映，彷彿只有在月球才看得到此景象。

1 首先仔細描繪出山丘的輪廓線，接下來以明暗畫出光影的區隔面，前景加上仙人掌樹叢，並在天空畫上輕飄飄的雲朵。

2 以暖且中色調的粉紅肉色（flesh pink）為天空及雲彩上色，在雲朵的內側，以亮紫色及青藍紫色（blue-violet lake）畫上陰影；再以天藍色（sky blue）及亮藍色畫出藍天，並以土耳其藍色（turquoise）加上筆觸的效果。

3 等天空的部分效果滿意之後，便以亮赭色系畫出山丘的光影效果；這個色彩也可以作為近景的色彩。

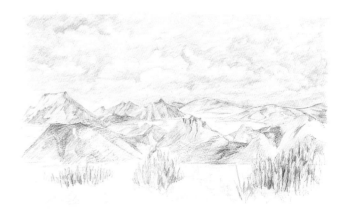

4 以天青色（smelt blue）、淡紫色及青藍紫色（blue-violet lake）畫出山丘的陰暗面，逐漸向前景移動，顏色漸漸改變為陶藍色（Delft blue）及深紫色，以亮黃色系及綠色系，表現出仙人掌色彩的對比效果。

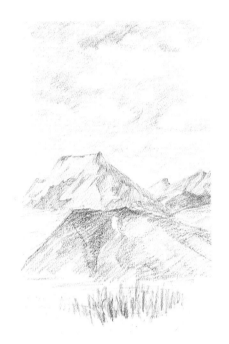

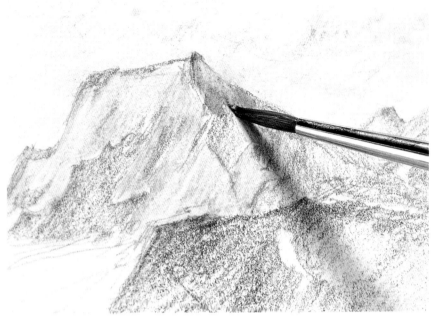

5 察看位於前方的山丘色彩及光影的對比是否足夠。遠方的山有一個完整的外型,並在陰影斜坡的色彩效果上製作一些寫實感。

6 在打好的底色上加上水份,使物體看起來更結實,也會使色彩顯得更鮮麗,以小區塊上水的方式,來保持不同區塊之間的對比性。

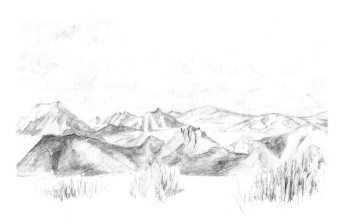

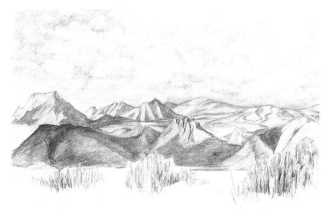

7 小心地在整張畫面上加完水份之後,察看整體色彩的平衡感,如果前方的山丘太偏紫色,便以筆刷及衛生紙洗去部分的色彩,並加上其他適當的色彩,天空如果不夠清晰,再繼續上色。

8 背景的山丘,不要有太過強烈的對比。中景需要有一些變化,雲朵也要加一些細節的描繪,以深色調及細部的加強使雲層看起來厚重些;中景的山丘則以褐赭色(brown ochre)及焦紅色(burnt carmine)降低紫色邊緣的色調,使它們看起來前進一些。

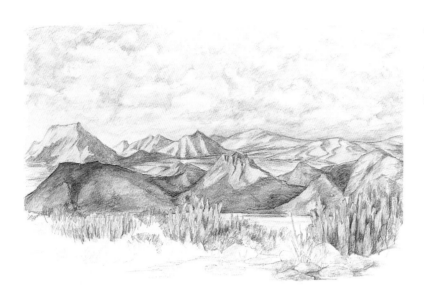

9 建議在前景加上一些石礫堆，使畫面更具有深度感。石礫堆與山丘的色彩交相呼應，呈現出更佳的協調感，以逐漸加色的方式，使構圖呈現自身應有的風貌。

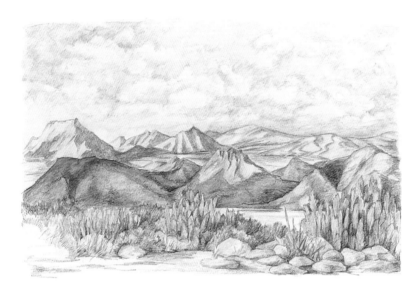

10 聚集在中景的山丘群，色彩比前後景都來得深一些，若要使它們變亮一點，可以先用膠膜，再用筆刷及衛生紙加亮。

11 等水份乾了之後，在山頂的部分加上一些亮色，使陡峭的斜坡右側產生立體的效果。

12 加深中景區域的顏色，使色調更加平衡。

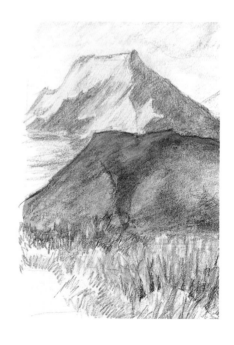

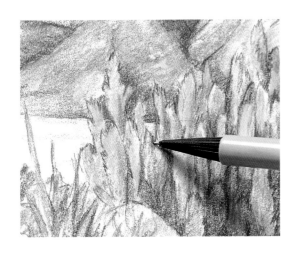

13 將前景仙人掌的一側色彩加深，以顯示光線的來源，並利用製圖鉛筆，加強仙人掌及中景山丘的明暗對比。

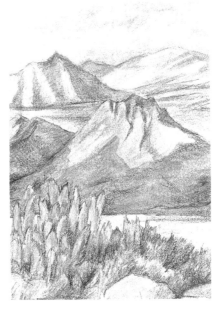

14 細節的描繪，的確可以使色彩更加明顯。前上方可以清楚的看到綠色系及黃色系，並以深靛藍色（deep indigo）顯出陰影的色彩；這些色彩強調出仙人掌的前進感，中景的山丘，則以赭色系與陰影的對比顯示出堅硬感；隨著畫面向後退至遠方，也呈現濁藍色調，使色彩漸行模糊渾濁。

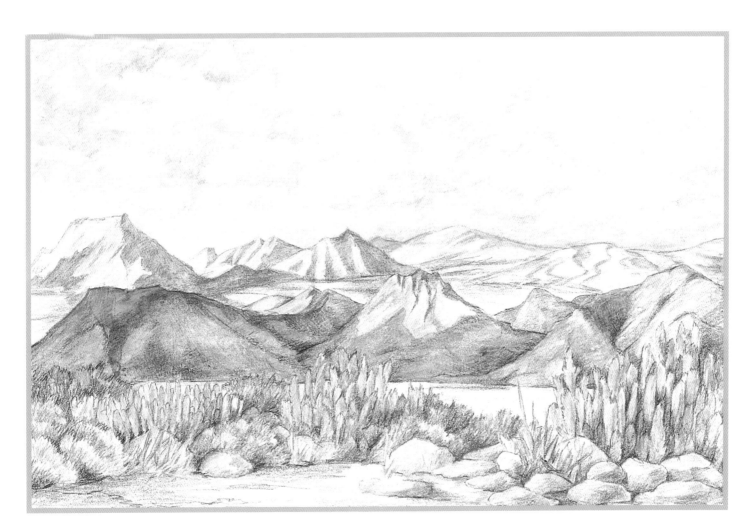

15 構圖引導著視覺，由前景的石礫堆及仙人掌樹叢延展至湖面；山丘細節的描繪，則使我們向遠方眺望，雲彩則提供一些趣味性的變化，使畫面更具整體感。

5
建築物及
鄉村風景

大多數的描繪技法既不困難也沒有捷徑，以透視圖法而言，它是一種具有繪圖規則且值得學習的技法。透視圖法不難學習，並能協助繪圖者掌握最初的構圖，其中又以水平線（horizon）及天際線（skyline）最為重要，錯誤的透視會使觀者看起來不舒服，正確的圖形則可以修正錯誤的構圖比例及座標。本章利用視線（eye line）來簡化透視法的過程，以避免混淆。視線（eye line）是兩條由觀者視覺向前注視，並向水平線中一點集中的線條，所有的透視都遵循著視線而走，使所有景物消失在線條的另一端──消失點（vanishing point）。

本章的實例說明是以希臘鄉村風景與教堂建築來介紹基本透視圖的畫法。接近畫面的中央有一個消失點；是一點透視圖法的基本範例，圖中並沒有人物，所以是掌握基本透視圖法好的練習開始。畫透視圖的關鍵在於：一開始所描繪的製圖線角度及比例的掌握是否正確，若在此階段發現錯誤應該迅速更改。

有許多方式可以製造一些具變化而有趣的構圖，本章有許多與視點相關及如何選擇建築外觀骨架的建議，適當的視覺焦點選擇，可以使觀者的眼睛游移在畫面物體之間，而不是在少數定點上。以照片作為繪圖資料，可以幫助你快速的掌握視線所在的位置。一般在寫生時，畫面中總是找不到適當的水平線來作為消失點，看到的天空則不能確定天際線落在何方，但單純以視線為輔助線的畫法則不同，因為它是由我們所在的位置而決定的，你若是站著畫，就不要讓畫面看起來像是坐著畫的一樣。

要精通透視圖的畫法並不困難，而對建築物的描繪而言，更有其絕對必要性。

如何畫出趣味性的構圖？

首先決定何處是畫面中所要強調的部分，希望觀者的視覺集中在中央還是游移在畫面中？甚至將焦點放在畫面的上方或下方亦無妨。

將焦點放在黃金比例（golden mean）的位置，是最普遍的畫法；這是將畫面分割為水平及垂直各三等分的畫法，這種九宮格的分割法，由四條水平垂直的交叉線產生四個交點，將畫面的焦點落在其中一個交點上──黃金比例位置。這個位置，可以使觀者的視覺游移在畫面每一個角落，如此可使畫面的主、副焦點產生一些微妙的趣味性。近來流行另一種更饒富趣味的構圖方式，就是將焦點落在畫面正中央的位置。

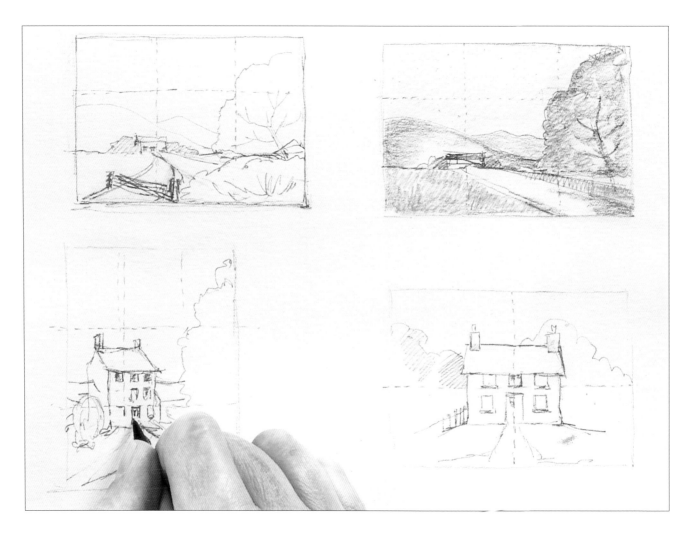

在正式開始畫圖前，先做一些小草圖，以決定哪一種構圖最適合自己。在點景中略作修正，使畫面呈現更具戲劇性的效果。此圖顯示，同樣的風景但不同的構圖，所呈現出的不同效果。

上圖：這張草圖中的視覺動線──在山丘、小路及房子之間游移，而視覺焦點則是房子，它位在畫面左下方黃金比例的位置上，柵欄則強迫視線在紙張邊緣前停下來，並保持邊界圖形的完整性。

右圖：在這張彩色草圖中，景物稍作修正，右邊蜿蜒的小路變直，也移走了柵欄，使視覺集中在右邊的房子與樹木之間，如此一來，小路便失去使眼睛移向房子的引導性。

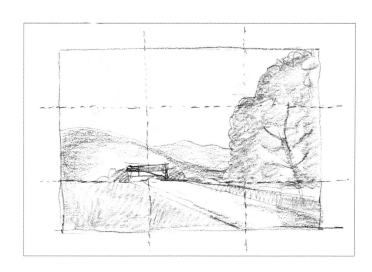

下圖：這間房子不偏不倚的站在畫面的正中央，並面向前方，這種簡單而穩定的構圖使視覺焦點集中在畫面的中心位置，周圍則成為次要的點景。

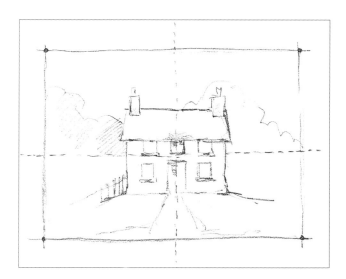

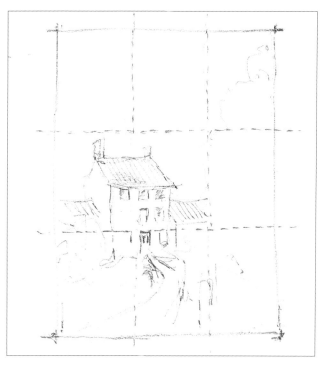

右下圖：此圖中的房子與視覺互成角度，並引導觀者的視覺落在它的上方，這種構圖形式有極大的動勢，也產生令人期待的效果；就像觀者期待有人會站在路的盡頭等待一般。

如何使用「目測」方式，表現出正確的建築物比例及透視感？

透視圖的原理可以協助你以更正確的比例畫出眼睛所見的物體。簡單地說：透視圖是一種使越遠的物體看起來越小的錯視圖法。先決定眼睛的高度所在──眼睛直視著前方時，在水平線上所產生的一個交點。水平線並不一定是天際線，可是水平線的高度一定與視覺相同，而海面最遠處所呈現的水平線，則一定是天際線。

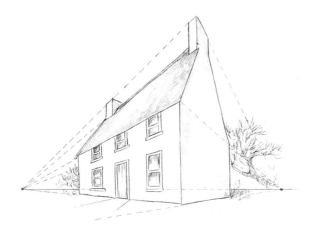

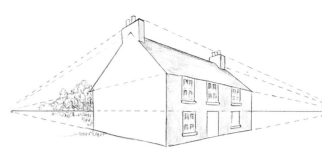

這間房子的視線落在地面的正上方，所以對觀者而言有高聳的感覺；注意窗框、窗台、屋頂及門上方的框緣，全都向遠方集中在消失點上。

這棟房子與觀者所站的位置──也就是視點一樣高，視線則投影向遠方，並集中於左右的兩個消失點。

透視的概念是：由同樣的視線所產生的消失點導引著。就建築物而言，當觀者站在不同的角度時，便有不同的消失點產生；但切記它是由同一組視線所形成的。

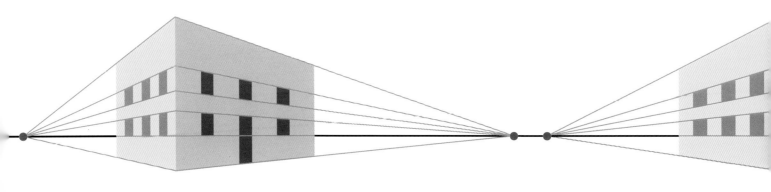

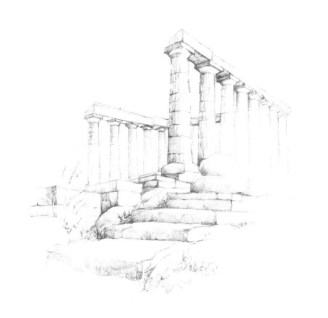

這張希臘神殿的素描提供兩
點透視圖法的範例，線條集
中到左右兩側的消失點上。
一般而言，兩點透視法可以
提供畫家們絕佳的構成方
式，以獲得更具趣味性及完
整的構圖。

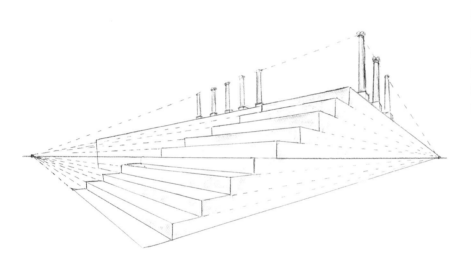

在這張階梯的製圖法中，呈現完整的消失點，階
梯位於視線的上方，並向上下延伸。兩點透視的
消失點，一般都位在畫紙的兩側邊緣處。消失點
所在的位置，決定物體與自己的角度關係，而消
失點的決定權完全在畫者本身。因此，畫者大可
隨心所欲。使建築物消失在畫面框內的視線上，
而其他部分則向上延伸。

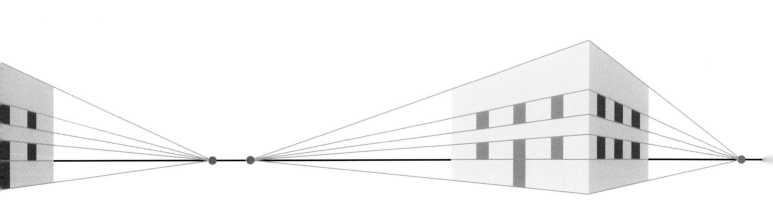

如何使用「目測」的方式，表現出正確的建築物比例及透視感？

如何在照片中找到視線的「消失點」？

靜物的素描或寫生，很容易掌握視線的消失點。因為它集中在眼睛所注視的地方，但是照片中的景物便較難辨認，因為照片看不到水平線，天際線也並非一定是水平線；它有可能高於天花板。例如：沒有建築物的畫面中，其他不同構成要素之間的比例便不成問題。然而若是畫面中有建築物，它的透視就必須非常精確，並且要先找到視線的「消失點」，以避免可能造成的後續錯誤。

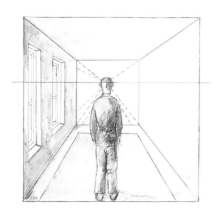

天花板、地毯及窗框的延長線，全部集中在消失點中，此消失點便是視線所在的位置。

若是坐在地板上，眼睛的高度便會降低，所看到的地板部分會減少，而地毯感覺短了一些，可以看到更多的天花板。窗戶、天花板及地毯的平行線全都集中到消失點上。

如果站在椅子上，眼睛的高度便會升高，可以看到較多的地板，這時會發現，每一樣事物看起來都是方方的。同樣地，每一條平行線都集中到視線，也就是消失線中。

左上圖：在這張街景中，隨著兩邊屋頂的邊緣線而下，線條會向中央集中，並交會在攝影者視線所落的位置上，而所有窗戶的上下框線也都集中在同樣的一點。

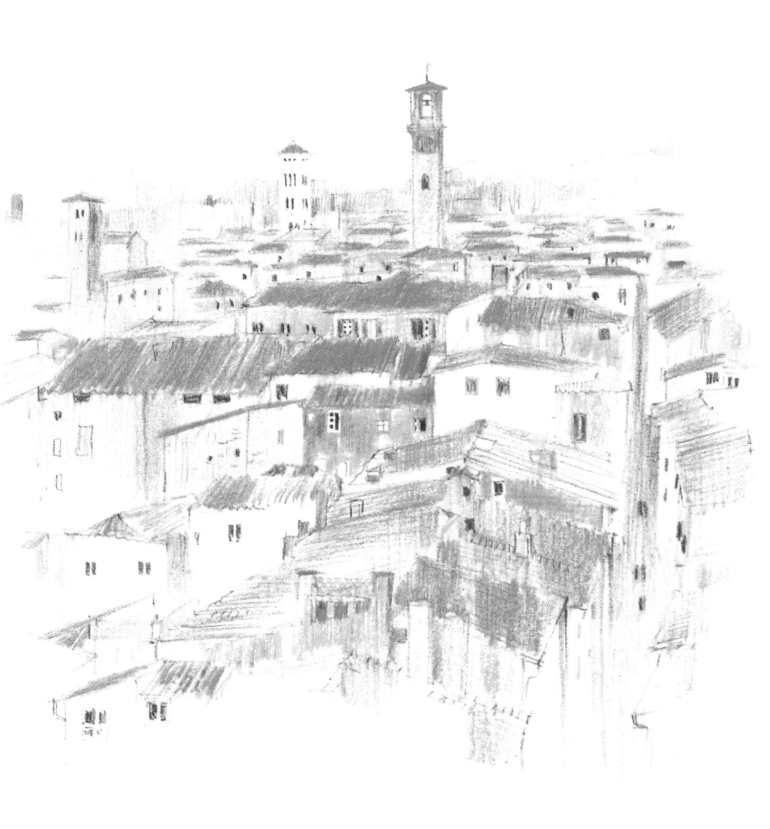

上圖：這張圖是由藝術大師Ray Evans所畫的「Lucca from Torre Guinigi」，此畫表現連綿不絕的建築物由近而遠的平面效果。此圖中所呈現的城鎮景緻，強調的是牆面及斜式的屋頂，最高的塔頂則使整個風景的結構更合乎邏輯，並有環視全景的感覺。

示範：希臘式教堂與鄉村風景

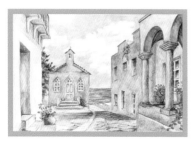

這張以希臘教堂為主的鄉村風景畫，直接而完整的表達出，如何掌握具有透視性及立體感的構圖。教堂門後的水平線上有一個消失點，圖中並沒有人物；主要是由直線條所構成的，開始先以製圖鉛筆打稿，掌握街道、牆壁、窗戶及拱門的外型及透視感。在最初的階段，不斷使用橡皮擦及不斷重畫是必然的，而在上色之前不斷地修正（擦掉錯誤的鉛筆線）也是絕不可少的。

1 焦點位於教堂的門上，並非正中央的位置，而是略為偏左下，也就是黃金比例的地方。隨著街道線條畫出所有的景物：如窗戶、拱門等其他物體的輪廓線，使用易於擦拭的製圖鉛筆。在此階段，掌握正確的角度及線條位置十分重要，而在確定之後，可稍微加重線條。

2 在上底色之前，先擦掉圖中的輔助線及其他不需要的線條或筆觸，瞇著眼睛注視畫面，在略為失焦的情況下，可以看出畫面的比例是否正確。塗上底色及陰影，以區分畫面中不同的區塊——大多數的陰影落在右側邊的建築物地面上、門邊及拱門下，這也是光線照射之處；同時畫出海、天空及建築物的色彩。

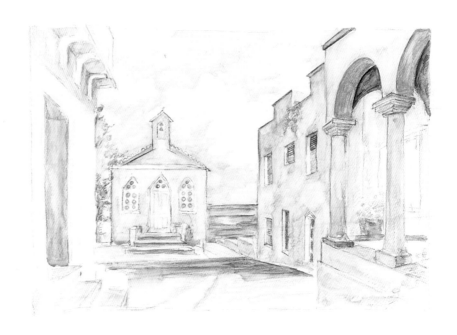

3 　像天空這種大面積的色彩，水份常會乾得不夠均勻，在加上水份之後，還必須以色鉛筆再次上色，以模糊一些因水漬而留下的邊緣；以小而圓弧式的畫法，平均而細密地塗滿所需的區域，這些筆觸都不會再加上水份，所以不可太用力，以免在紙上留下痕跡。但如果真是如此也無妨，因為點景的部分，並不會引起觀者太多的注意。

4 　利用一開始作為底色的色彩，繼續加強上水後的區域，如果水份不能顯現出所要的效果，可以改變顏色；這是水性色鉛筆最大的優點。教堂的顏色由棕色系的色調轉變為紫色調，在紙張加過水份之後，畫上色鉛筆時要稍微用力一些，你將發現，這種技法十分適用於淺而平的色彩區域。

5 　越接近前方的海面，顏色變化越大。圖中顯示，越近前方，紫色及土耳其藍色越明顯，以長線條的筆觸，製造海波的效果；靠近岸邊的海面，則以短而寬的線條表現漣漪效果；在靠近教堂的一側邊緣，由下而上畫出一條線邊。

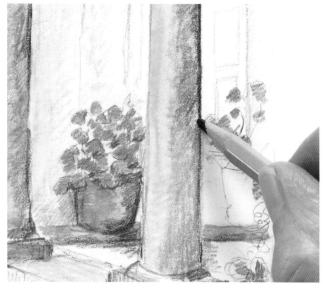

6 在牆上加上一些垂掛的葉子，以增加趣味性，在黃色上加一些墨綠色（bottle green）及孔雀石綠色（mineral green），使畫面看起來明亮些、自然些，也更平靜些。隨時注意色彩的變化，不要以單一的思考來上色；色彩永遠不會在計畫之中，也不會只有單一色系。以窗框及牆頂的暗色顯示出窗戶及牆壁的色彩對比。

7 即便是陰影也具有色彩，所以畫陰影時，通常也需使用2到3種色彩。以乾筆或濕筆加強細節的描繪──潤濕色鉛筆筆端，可以畫出更重的顏色，但只有在最後的細節及線條時使用這個方法，利用鉛筆線在前景的物體上，加一些額外的筆觸，以焦紅色（burnt carmine）在圓柱的暗面畫上一些具變化的觸感。

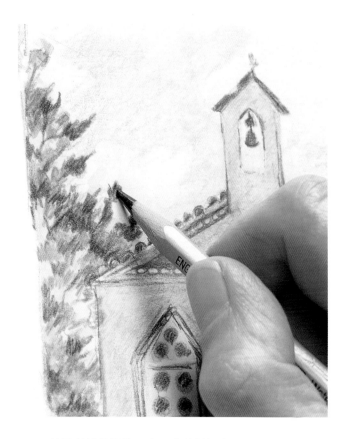

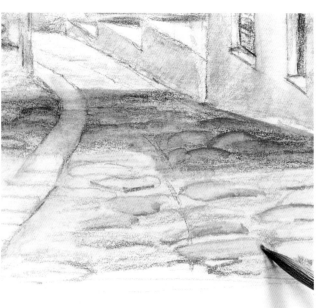

8 葉子與其他植物，在天空的襯托之下顯得較暗，所以利用所有的綠色系表現出這種感覺，尤其是橄欖綠色系及深綠色系，用力些可以畫出更深及濃密的色彩效果。

9 在前景中加上更多的筆觸與細節描繪，利用加上水份的筆尖，在石磚道上畫出細節──以筆刷逐次加強，並以紫色色鉛筆畫出陰影的感覺，加上水份使石頭質感看起來更堅硬。在每個鵝卵石間的凹陷處加上陰影與筆觸，以表現路面不平的質感。

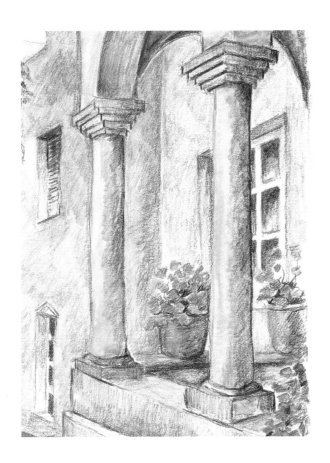

10 沿著邊緣加強前景的銳利度，將拱門下及樑柱間的陰影，以藍色及紅色加深。切記，最亮邊必定緊鄰著最暗的邊，注意每一個獨立窗框的光影變化，這是前景中很重要的一部分。

11 將畫好的圖放在鏡子前，檢視色彩的平衡度，在教堂的門上加亮藍色，強調其視覺焦點的重要性。在前景中央的路面有一小塊陰影，顯示光源是由拱門及建築物的右後方而來。事先的觀察及仔細的描繪，是畫面中光影關係的最佳詮釋方法。

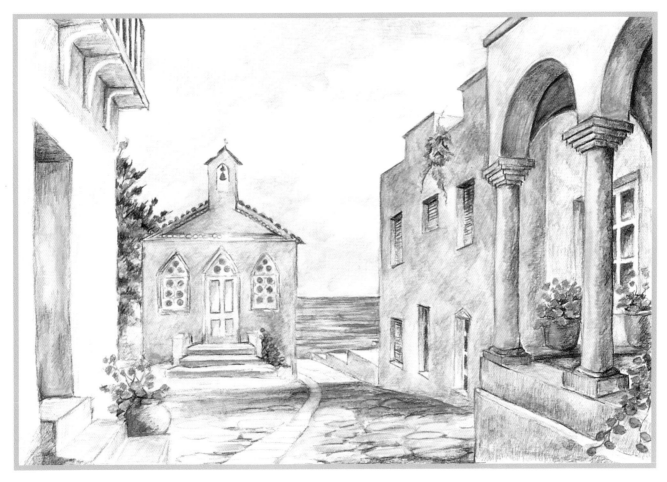

示範：希臘式教堂與鄉村風景　　**103**

6

海洋河川的
描繪

水景提供畫家們許多不同的挑戰性，它表現了動態、反射及色彩光線的變化。本章告訴大家如何觀察及描繪不同的水景變化——由驚濤駭浪到平靜無波的水面，也提供更多相關的繪畫訊息及建議。

有一個水景的原則是——水永遠不會是靜止的，除非是死水。水紋也沒有一定的形式，而且永遠是一波未平一波又起。水面的色彩決定於周圍的反射關係，像天空的反射便是一整片的，而樹或蘆葦的反射則是區域性的，另一個重點是：反射在水面的顏色一定比原來的顏色混濁。

水性色鉛筆最適合用來畫水景，並且是具有雙重效果的最佳媒材，因為既可以表現水彩的融合感，又能兼顧色鉛筆的精細筆觸。在流動的水及周圍固體狀的點景之間，以線條及造型製作出視覺的對比效果，就物體及所反射的倒影而言，是兩種不同的效果。一般而言，垂立在水邊的物體具有垂直的倒影，若物體與水成角度，反射出來的倒影同樣是垂直的，這就是鏡射的原理，也說明了物體與倒影的角度方向是一致的。一般初學者的錯誤就是：在水中順著角度畫倒影，倒影線有時甚至比物體原來的長度更長。

倒影依照水面的波浪而定，時而連接，時而斷斷續續，平靜無波的倒影，只會破壞畫面而已；因為水面變成像鏡子一般，但在不平靜的水面上，倒影也會因為有太過抽象的色彩及形式而造成阻礙。切記，要仔細觀察所看到的倒影，並將它呈現在構圖中，倒影是整體畫面中不可或缺的部分。

無論是以照片或實際的景物做為描繪的對象，為了強調視覺焦點的區域，並增加色彩的平衡性，有時必須加上一些水邊植物，使畫面看起來更具完整性，畫水景時千萬不要低估視覺趣味性的製造，海洋河川的景色不一定非加上船或小孩不可，即便是四、五十呎高的海嘯；海洋，永遠有它神秘而美麗的一面。

我畫水中倒影總是太死板，如何使它們看起來生動些？

水面的狀況影響倒影所顯現的效果，無論是波濤洶湧還是平靜無波的水面，倒影的線條正是畫面整體氣氛的塑造者。如果表面是平靜的，倒影的線條便是順暢而連續，如果是波動的，倒影就會呈現斷斷續續的效果，水中的倒影對於周圍的物體就如同一面鏡子般──物體如果斜向一邊，倒影便在相反的一邊呈現相同的形式。

1 先勾勒出輪廓線的草圖，仔細地觀察物體在水面上所呈現的倒影──不要只簡單地認為：倒影是所見物體的顛倒圖形而已。有些倒影的線條比原來的物體還長，色彩也更混濁些；構圖時留下約三分之二的畫面，作為倒影的空間。

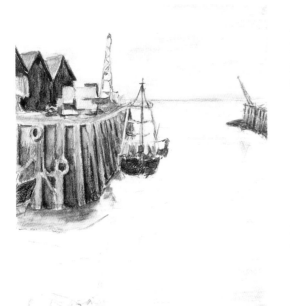

2 在天空及水面的部分，塗上一層很淡的色彩，彷彿天空是水面呈現的倒影一般。以天藍色（sky blue）、天青色（smelt blue）及銀灰色（silver gray）的組合表現出天空清淡的色彩，海面也以同樣的方式進行，因為水面大部分是天空的倒影。在一個平靜而陰灰的日子，倒影不會有太大的扭曲變化，而且影像是比較清晰的。

3 海面比天空的顏色感覺暖和一些，在這個階段，將任何細微的輔助線及不用的鉛筆線擦拭乾淨；除非它們可以用非常深的顏色遮蓋過去。天空的色彩由建築物及其他物體的邊緣向外畫，海洋通常帶一些綠色調，使海面呈現反光的感覺。以藍灰色（blue gray）先畫上一層底色，但不要畫到船的倒影部分。海的前景加上一些古銅色（bronze），讓它看起來暗些，因為其他色彩感覺都太暖或偏黃；再加上一點如釉綠色（cedar green）的暗綠色調，並在鉛筆筆觸加上水份，加強暗綠色的效果；天空也一樣加上水份，讓所有的筆觸因水份達到柔和效果，並表現出整片色彩的平順感（將畫面倒過來畫比較容易掌握），不必擔心回流的水紋與筆觸，事後可用鉛筆修飾。

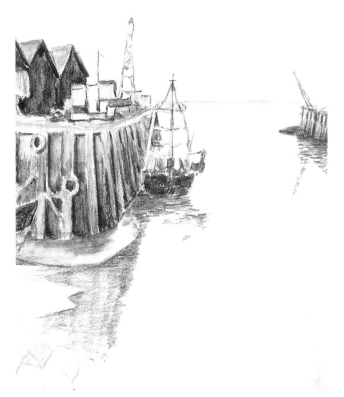

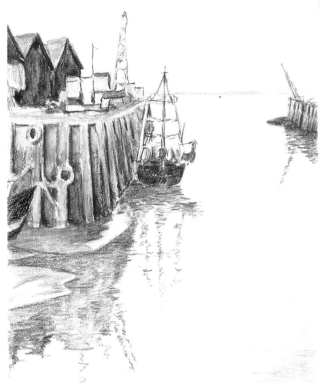

4 利用削尖的鉛筆，描繪一些細微的部分，檢視水面上明暗的分佈情況，並掌握一些微小的細節變化，使用在藍綠之間不同的褐色系色彩，如深褐色（sepia）、焦赭色（burnt umber），再加上巧克力色（chocolate）及焦紅色（burnt carmine），水波中所反射出來的物體顏色，會比較偏褐色並暗一些，以亮色的線條，勾勒出船上的帆索繩，如果不用留白膠，就應該以畫出背景色的方式，襯托出的帆索繩的色彩。

5 畫倒影時若要避免產生太硬的邊緣線，要使用筆刷由白色的邊緣向內畫，在每一個筆觸之間，都要先沾水再畫。在邊緣的部分，應該將色彩向外刷，水中倒影的色彩，就不會像原來的色彩如此鮮豔，而是略偏褐色及濁綠色的。

大師的叮嚀

畫倒影時需要細心的觀察，千萬不要以虛擬倒影的方式來作畫，也就是避免以想像的方式來畫倒影。仔細檢視物體在水面影的光影、色彩及形式變化，可以由近處的觀察充分的體會。例如：波濤洶湧的水面，經由仔細的觀察，除了水波斷面中的細節之外，還會發現更多有趣的現象。

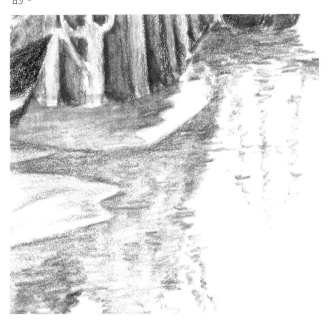

6 注意倒影的影像邊緣是不規則的形狀，天空投影在水面上的線條銳利而陰暗，但是與岸邊及碼頭比起來又亮了一些。

如何描繪流動的水？

對藝術家而言，有些主題充滿活力與生氣，而流動中的水，便是其中最具挑戰且令人神往的，它反射光線，同時又具有透明感，因為光及動態的改變，使其色彩及形式也隨之而變。倒影充滿著藍色系、綠色系及褐色系，以不同色彩的色系變化，掌握水流動中的變化性及不定性，以筆觸的改變，表現周圍點景的堅硬質感，及流水的方向變化，是很好的技法。

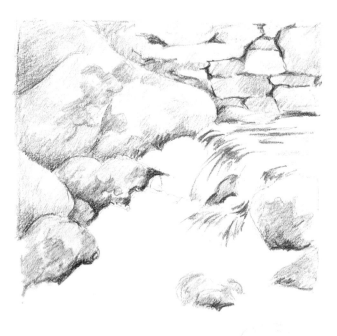

大師的叮嚀

水通常以圓弧的方式流動著，所以千萬不要讓筆觸有突然中斷的感覺。一定的距離之外，不易看清楚這些圓弧，因為它們通常呈現斷續的水平線狀態，但在近處的水面，可以看到斷續的圓弧線及漩渦，通常在洶湧浪花下的水，一定很深，漩渦也較長一些，並有更多連續性的圓弧線，色彩要具統一性；因為倒影沒有像近景的水紋一般有很多的細節，越近的水色越趨向濁綠色系、褐色系及赭色系；因為它們包含了樹木、河床及河岸石頭的所有色系。

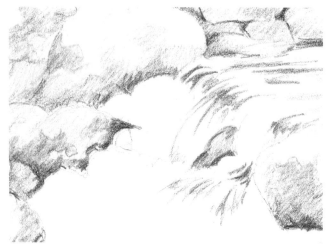

1 快速流動的水，通常由三個主要的元素所構成：靜止的石頭、河岸，及潺潺流水所造成的泡沫，為了掌握這些效果，必須先畫出河岸的石頭；這是畫面中屬於靜態的結構，先將它們的形式固定。

2 畫流動的水，通常要先掌握整體造型，沒有短而直的筆觸，所有的筆觸都是順著水流的方向而走，流過石頭的水看起來滑順許多，並閃爍著光芒。動態的水：因為水的高低之間相互遮蓋的原因，有些區域及陰影的部分是非常暗的。

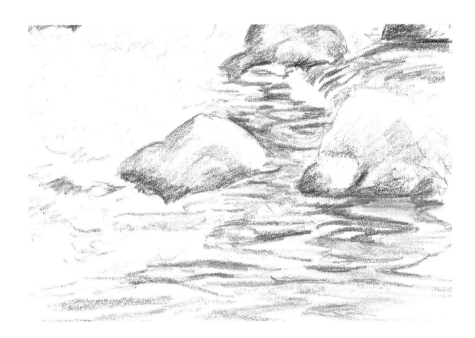

3 通常位於瀑布下方的水是暗潮洶湧的，因為會在靠近石頭的周圍，產生一些螺旋狀的漩渦，及因為衝擊而濺起的水花，這部分的水紋充滿變化及反光，所以用來表現水的色彩及線條就必須短而輕一些，色彩則使用像靛藍色（indigo）一般較暗的色調感，以與天空較亮的反光呈現對比的效果。

4 這張圖中的瀑布，表現出三種完全不同形式的變化，瀑布源頭是流暢、平行，並帶有一點弧型的線條，以順向的形式，顯示水是順著較平的石面而下的，在瀑布結尾的地方，漩渦是向著觀者的方向而來的，注意它的線條越往前便越擴展。

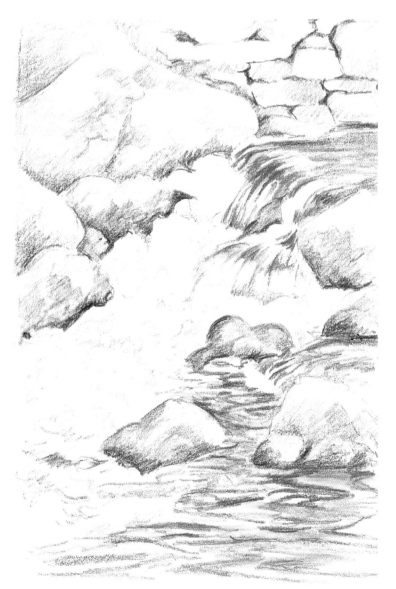

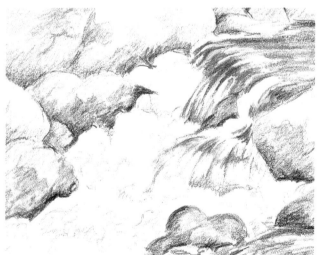

5 中間部分的水呈現飛濺的水花，利用一些輪廓線，清晰地區分出白色飛沫及背景水面之間的不同效果。

澎湃的浪花，怎麼畫最好？

激起的浪花背後一定有一個暗色的背景──石頭或海洋，可以完全襯托出白花花的浪潮，為了製造此效果，留白膠是主要媒材，它可以充分的掌握浪花濺起的白色斑點，而這是其他任何材料所表現不出的特殊效果，但是在使用時需要特別注意──它會傷筆毛、阻塞紙張、留下突起物或白孔在畫面上，多花時間練習，就可以充分了解此材料的特性。

1 畫初步的草圖時，將所要畫的波濤部分留白，利用老舊的牙刷製作，握住牙刷，以大拇指輕輕的刷過毛刷，將留白膠噴灑出斑點狀的不規則點，做出浪花撞擊在石頭上所噴灑出的泡沫狀部分，然後放著，等完全乾後再畫。

2 千萬不要試著在還沒有乾的留白膠上作畫，如此不但做不出效果，也會破壞筆刷，等完全乾了之後將不要的部分擦掉，以色鉛筆在非留白膠的部分上色，鉛筆會稍微改變乾的留白膠形狀，並在周圍留下色彩。

3 以筆刷在色鉛筆上沾色，畫出圍繞在留白膠周圍的石頭及波浪，利用深灰色系、褐色系及靛藍色系畫石頭，海洋則以藍灰色（blue gray）、靛藍色（indigo），及淡綠色（viridian green）再加一點釉綠色（cedar green），避免過多的淡綠色使海洋看起來失去真實感。

4 在沒有留白膠的部分，以筆刷加上一些線條，表現出激起浪花的動態感。

5 對所製作出來的效果感到滿意之後，便將留白膠擦拭乾淨，展現出泡沫在石頭上閃耀的斑點效果，如果浪花有任何不足的部分，可再添加。

6 留白膠非常適合用來製作浪花，以及波濤所造成的視覺效果，可以表現出泡沫及周圍的石頭、海洋間的強烈對比感。

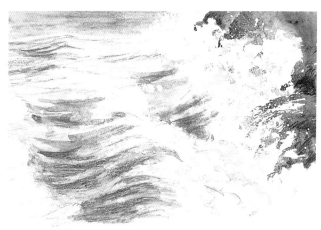

7 紙張的白色，可以由深色的石頭上襯托出來；這個方法所掌握的效果是其他材料做不到的。

示範：海景中的人物

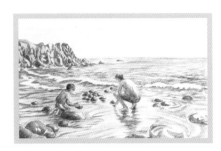

以照片為描繪對象，可以充分掌握色彩及造型之間的細節變化，並能有較佳的具體效果。圖例中這個比較空曠的海景，以藍色為主色調，所以利用海砂的黃色系，使整體畫面看來暖和一些，海景提供畫家許多的挑戰：人物、波動的水、石頭及倒影，困難的是，不相統合的畫面元素，如何保持其相互間的區隔及整體性。

1 照片可以將大部分的細節表現出來，使我們決定畫面該保留或簡化的部分，照片中海岸邊的兩個孩童背影，雖然有豐富而美麗的色彩，但有搶過藍色的感覺；人物之間的距離過大，石頭也使岸邊過於強勢。

2 將畫面人物間的距離縮減，並以簡單的輪廓線描繪下來，避免畫出過多像腳底陰影般的細節，因為這些是由淺色的沙地所襯托出來的深色側影，並以整體的感覺慢慢構築出來的。

3 以留白膠畫在浪花的線條上，這是最適於這個部分的材料，大自然中水的形狀是不規則的，所以不用控制線條的形狀，以乳膠造型筆將留白膠塗上去，並等待它完全乾，選老舊不再使用的筆刷塗留白膠。

4 將紙張旋轉90度，以「倒縫」（backstitch）方式，由上往下的筆觸描繪出水平線，可以畫的又直、又平均，千萬不要用尺來畫，會顯得過直又呆板。

5 紙張再轉90度，顛倒過來畫滿天空的色彩，以粉紅肉色（flesh pink）由水平線開始向上，慢慢轉為淺藍色，以乾筆進行，以免加濕的色彩回流，將紙張轉正，在水平線以下的部分加上一些藍灰色（blue gray）、淺藍色及杜松果綠色（juniper green）。

6 畫面上方崎嶇的山岬部分，具有非常明顯的光影變化，畫出具體的輪廓線，表現出抽象又不規則的外型，及遠距離的趣味性，位於山岬下方海洋的暗色，正突顯出它的高反光，接下來以靛藍（indigo）及陶藍（Delft blue）為陰影的色彩，畫出前景的石礫堆。

示範：海景中的人物　　**113**

7 在海面、山岬及前景的岸邊色彩
上加水份，使整個底色更加穩
定，保持輕淡的色調，表現出倒影的
基本樣式，及潮水衝擊沙灘所造成的
渦紋，初估畫面色調的平衡性，及整
體的效果。

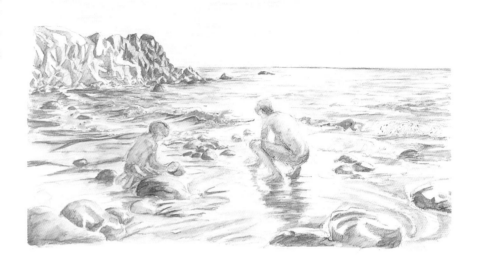

8 先將山岬以褐赭色（brown
ochre）畫上一層色彩，增加石
頭的堅實感，以靛藍色及杜松果綠色
（juniper green）的混色，來加深石岬
下海面的色調，在顏色上加水份，水
波內側的色彩一定比外側深。

9 海面顏色夠深之後，以手指將留
白膠擦拭乾淨，有些留白膠可以
輕易的移除，而由短節的開始剝除較
佳，可以減低對紙張表面的傷害。

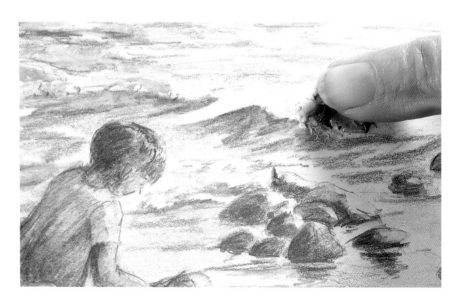

10 如果不能由中色調的海面色彩
突顯人物，可以在陰影及暗處
多加顏色。畫面是慢慢構築起來的，前
景的密度及強度要增加，也可以豐富畫
面右側的趣味性，使之與左側的色彩及
質感產生平衡性。

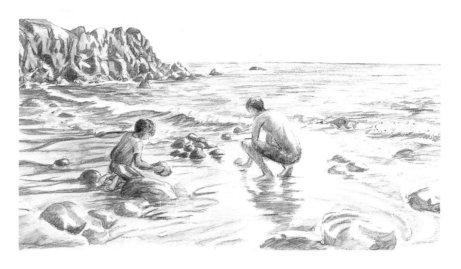

11 在山岬下方加上更多的色彩，以緩和靛藍
的底色調。在陰影處加上巧克力色
（chocolate）、焦紅色（burnt carmine），甚至一點
陶藍色（Delft blue），以製造深度的效果，在部分
區域加上水份，加強陰影的感覺。

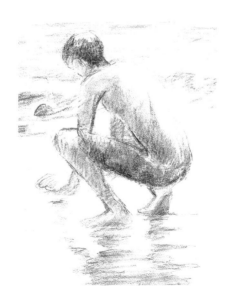

12 大一點的人物比較完整——陰影可以加
強背部的完整性，色彩沿著邊緣由下往
上畫，右腳腳底的陰影，表現出人物的姿態，因
為沙岸映在水中的倒影，會產生閃爍不規則的形
狀，在左邊的沙岸加上一點赭色，並在退潮的水
面，加上天空所反射出來的淺藍色，以深赭色使
前景水面產生一點暖意。

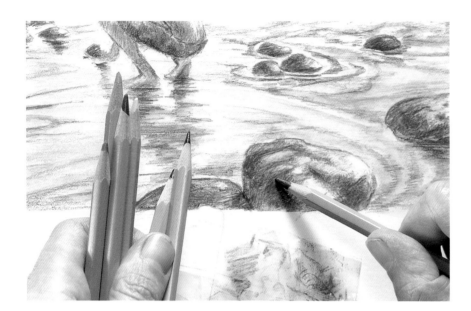

13 利用靛藍色為底色，加上一些巧克力色、焦紅色、陶藍色及釉綠色，表現出石頭的紋理及結實感，海邊的石礫堆，都用同樣的方式進行，並保留高反光部分，石頭與人物都有倒影，中間的人物以凡戴克褐色（Van Dyke brown）及茶紅色（sienna）加深陰影的質感，右側的海面加上一點釉綠色，作為由深色變至最亮部分的緩衝色。

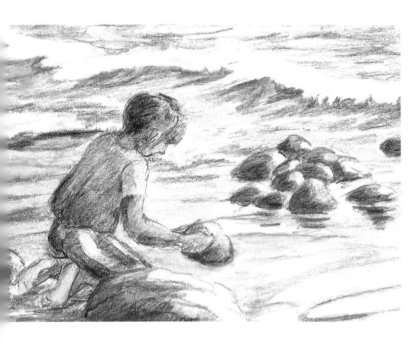

14 畫較小的人物時，陰影及外型比細節描繪來得重要，角度重於特色，因此，仔細觀察頭部的角度、背部的線條，及腳的外型，有助於將人物融合在景色中。

15 注意海邊不同的線與形之變化。前景中岸邊石頭因退潮所產生的弧線，中景不規則線條的波浪，以及背景崎嶇的石壁，所產生的直線條紋。

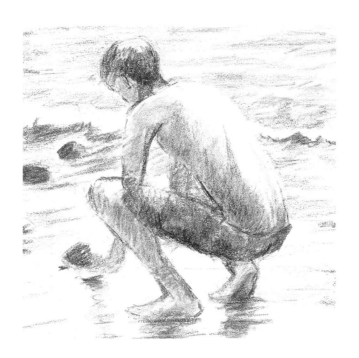

16 風景及海景中的人物，應該都有相同的描繪方式，以及由混色所產生的色彩──不多也不少，與週遭環境一樣重要，例如：人物背影線條的描繪方式，靠內的這一側色彩較為複雜，另一邊則是像一副未完成的軀體效果，背部是視覺的焦點；其他身體部分──腿、手臂、頭及腳，只是圍繞周圍的陪襯。由背部所主導身體的基本印象，赤裸的以海為背景，利用不規則倒影，使人物更穩定地，表現出與其他景物間的前後關係。

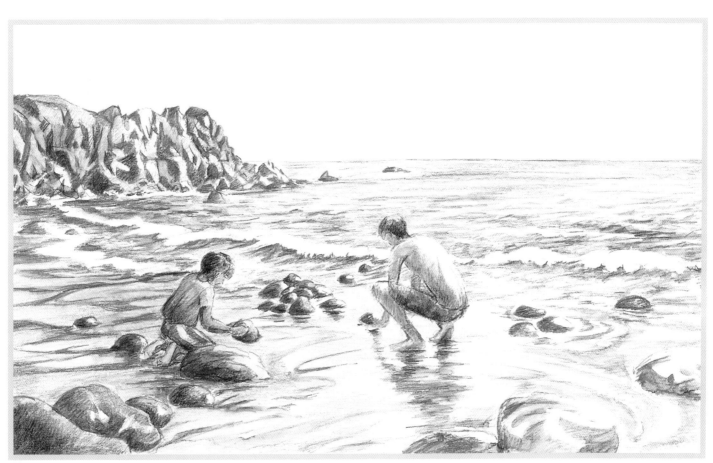

17 這是一幅令人心動的構圖，前景中的弧形水紋，將視線引導到人物身上，位在畫面三分之一的高度上，面向著較小兒童方向的人物，則位在黃金比例的位置上，而波浪的線條引導著眼睛向上至山岬的部分，並延展到大海上。

7
人物
及動物畫

畫人物及動物時，正確比例是相似度的關鍵。也許你喜歡由基礎的輔助線開始，將頭部分割成三等分：第一等分是由頭頂到眼睛，第二等分是眼睛下到鼻端，其餘是第三等分，或許你不是以如此分割的方式進行，但無論如何，發展相似度的關鍵，在於慢慢地觀察，以細短的線條逐漸構築出較長的線條，由光影部分的基底色建構出整體的構圖。

不要用塗滿色彩的方式畫膚色，無論臉上是什麼膚色，仔細看都會發現它有一些凹凸不平的變化，不要認為膚色就是肉色；真正的膚色是以不同顏色混合而成的，而水性色鉛筆可以經由不同顏色，例如：由麥黃色（straw yellow）到藍紫色（blue violet lake）的混色，表現出真實的感覺，色彩與造型一樣，都是慢慢構築出來的。

我們大多數的知覺，都集中在視覺及味覺上，這也是最不容易以繪圖來表現的，本章提供了許多如何確實掌握這些感覺的訣竅。有趣的是，眼睛的色彩僅佔其中一小部分，而眼皮則是使眼神看起來相似與否的關鍵。

水性色鉛筆很適合用來畫頭髮，鉛筆線一定要順著頭髮的方向，並用弧線畫，肖像畫的實例說明，是將如何發展相似度，到準確地掌握皮膚及頭髮的色調，以圖形表現出來。

動物較少能安靜地坐在畫者面前，然而可以速寫及拍照的方式克服此問題。動物的外型及動態十分重要，所以抓住輪廓線為首要步驟，接著再以慢慢構築的方式，表現動物的相似度——以特殊而非一般的動物為描繪對象。像頭髮一樣，水性色鉛筆十分適合用來畫動物毛皮，以短而順著毛皮方向為角度的筆觸，製造完美而真實的效果。

實例說明是將姿態的掌握，及如何確實調整眼睛、鼻子的正確位置，再造皮毛的真實效果，以具體方式表現出所有動物畫的原則。

我畫的人物皮膚總是沒有生氣，如何才能使膚色具有真實感？

用肉色畫皮膚聽來似乎頗為合理，但是千萬不要以為肉色就是皮膚的顏色，肉色用來畫雲、水罐，及其他事物頗為合適，就是不適於畫皮膚。如果一開始就以此色塗滿臉部，接下來畫陰影及細節的部分，就會產生色彩的盲點，無論怎麼開始，謹記不要一開始就拘泥在細節上，如此有助於先由研究臉型的正確性開始，並經由觀察，慢慢地構築出整體畫面。不要害怕選擇看來怪異的色彩，如藍紫色（**blue violet lake**）、淡紫色（**light mauve**）、紅紫色（**red violet lake**）、麥黃色（**straw yellow**）、褐赭色（**brown ochre**）、焦茶紅色（**burnt sienna**）、赤陶色（**terracotta**），以及淡硃砂色（**pale vermilion**），將這些色彩以重疊混色的方式進行，並注意臉上陰影細微的變化，便能產生幾可亂真的皮膚色調。

1 仔細且就近地觀察模特兒，並以淺紫色系及藍色系由陰影的部位開始畫。

2 用米黃色及麥黃色畫出亮處，以暗黃赭色畫陰影部分，接著以偏褐黃色的生茶紅色（raw sienna）融合兩色，最後再塗上焦茶紅色。

3 加上水份前所畫的鉛筆線條一定要輕。

4 開始加上水份的階段，選擇以橙紅色系，如淡硃砂色，作為膚色的主色調部分開始，輕輕畫出臉頰部位的色彩。

5 眼睛的部分細節，留待稍後再畫，加上一些深褐色系、紫色系及靛藍色系——包括焦紅色（burnt carmine），直到最後。

大師的叮嚀

各種膚色都沒有任何混色的「配方」，描繪不同膚色時，畫出眼睛真正看到的色彩，以檢視不同區域間的變化，及經驗不同顏色混合後的結果，來畫出寫實的效果。

如何畫眼睛及嘴唇？

雖然我們每天有不少時間注視的焦點是眼睛及嘴唇，但是不可否認的，這仍然是五官中最難畫的部分，它們所佔的空間不大，可是細節及複雜性頗高，也是由許多不同的線條、質感及光影所組成的。

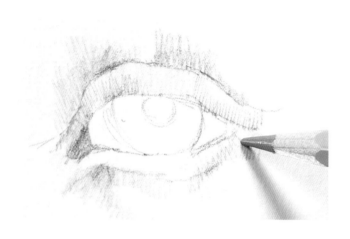

1 眼睛的基本外型，絕對不是僅由兩條弧線加一個點所構成的。仔細觀察眼皮的結構——上眼皮及下眼皮，並注意多肉的區域、淚腺及眼球的位置，一定要畫出眼睛所真正看到的——千萬不要移開視線，重新構築心中所想像的樣貌。上色時，以由上到下，與眼皮成垂直的線條，比順著眼皮的方向畫還好，不但可以製造眼睛的深度，而且避免使線條混淆。

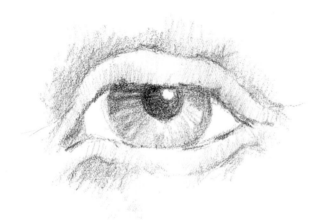

2 畫眼球中間瞳孔的放射狀時，要真實地表現出它原有的樣子。眼球上方因為在上眼皮下，所以比較暗，下方由於光線的關係則比較亮，眼皮因為眉毛的關係，光影變化較大，而且成弧狀；一邊向下朝向鼻子，另一邊微上朝向太陽穴，重點在顏色最深，像背景般的視網膜，這是反射光線的主要部分。

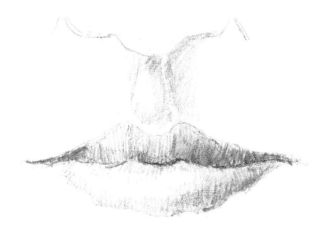

上下嘴唇之間，並不是一條靜止的線形，而是由一連串短線構築而成的，如同眼睛一般，以上下方向線條上色；不要順著弓形畫，嘴唇也不只是紅色；仔細觀察會發現它們微帶些藍色及紫色，紫色甚至多於紅色。位於口鼻之間的人中形成一個溝槽，陰影大多來自於此。

嘴唇

嘴唇在肖像畫中通常是最重要的，也是臉上表情的主導者之一，其變化的幅度與其他五官一樣豐富，也有一些不難掌握的基本結構。

初學者通常會與看眼睛一樣，將嘴唇看成是平面的，其實不然，嘴唇是由牙齒及下顎支撐住的，像是兩片葉子一樣，嘴

唇中央的最高點被稱為「邱比特的弓箭」，由此再呈弧線狀向臉頰兩旁發展，這個弧度在臉轉向四分之三半側面時呈現立體狀，可以對著鏡子，或以照片、其他畫家們為對象，練習畫嘴唇。男性與女性的唇型截然不同；男性的唇型通常比女性薄且扁，兩唇之間的線條也比較明顯。

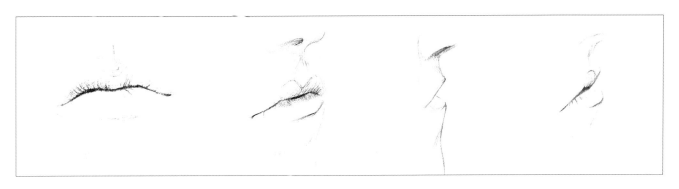

1 上唇與下唇呈現弧狀。

2 臉轉向四分之三半側面時，遠端的嘴角消失，並且看得到臉頰。

3 這個屬於男性的側臉，顯示出男性薄唇的形式。

4 頭微微轉回一點，下唇的厚度才看得出來。

眼睛

在思考如何掌握肖像畫「像不像」這問題時，必須先了解基本結構——不只是臉及頭，還包括一些獨立的容貌（如口、鼻等）。通常眼睛是最容易被注意，也是臉部比較戲劇化的一個部分，初學者一般會將它們簡化成扁橢圓形，加上中間一個圓，不但使眼球看起來與眼皮、下眼瞼及眉毛毫無關係，而且也與臉上其他部分顯得格格不入，整體應該是環環相扣的。

眼睛本身是一個球體，上下受頭蓋骨的保護，而大部分被眼皮所遮住，即便眼睛全開，也只能看到球體的部分而已。切記，畫的是弧形的表面而非平面。

練習畫自己、朋友或是家人的眼睛，也可以由世界名畫中，學習一些不同的眼睛表現方式。

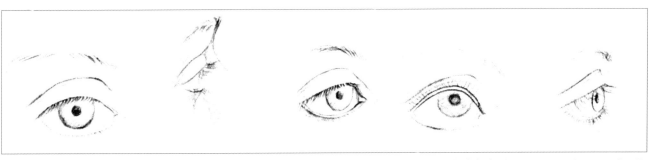

1 在此，向前直視的眼睛，上眼皮覆蓋著部分的眼球，在下眼瞼上方看到一些眼白，有些人則是眼球下方也被下眼瞼部分覆蓋著。

2 頭向外轉時，可以清晰看出眼皮及睫毛的樣子。

3 臉轉向四分之三半側面時，眼睛呈現透視感，形狀也隨之改變，注意外側看得到多少眼白。

4 眼睛看上方時，可以看到更多眼白，上眼皮的尺寸則變小。

5 側面，眼球的彎曲度十分明顯。

如何掌握正確的臉部比例？

為了掌握臉部的正確比例，可以將頭分為三等分，眼睛位於臉部三分之一的位置上，以下到鼻尖是第二段，就是圖示中白線所表示的部分，不要覺得畫輔助線是一件麻煩的事，最重要的是仔細觀察，並畫出眼睛所確實看到的。

如果是畫肩像，千萬不要犯下將肩膀畫得太小的錯誤，同樣地，也不要把脖子畫得太細──很容易將脖子畫得像撐不住頭似的，畫臉的基本觀念；將它分為三等分來畫。

無論是畫側面或正面，許多畫者常會將下巴畫得太短小，畫出眼睛確實所看見的，比照著習慣來畫，更能掌握比例之正確性及相似度。

左圖：畫臉最簡單的方式，是將它當作橢圓形來看。此舉有助於接下來其他輔助線的進行。

右圖：切記，即便是臉向著前方，頭形仍然是立體的，檢視畫面最好的方法，是將它拿到鏡子前，這可以使自己暫時超脫畫者的身份，以全新的觀點來看畫，問題便自然浮現出來。

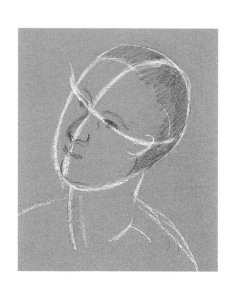

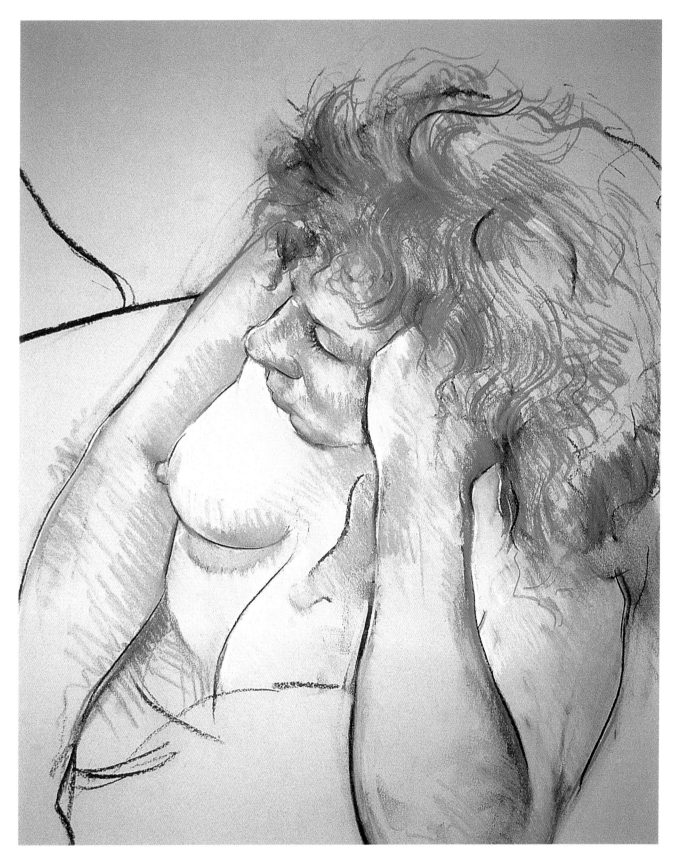

上圖：由藝術大師Robert Maxwell-Wood所畫的「看電視的克萊爾」（In Clare watching TV）──他選擇
一個充滿趣味性及挑戰性的姿勢作畫，她的臉轉向前側，前縮、支撐著頭部的手臂掌握著前景的動態。

如何描繪不同的髮型？

水性色鉛筆是表現頭髮最佳的素材。一般的畫材較適合用來表現大片的色塊，色鉛筆則適於單獨線條，並表線出頭髮交叉重疊的效果——可能是波浪或捲曲狀的、長的或短的，每一撮頭髮都有其光影的變化，鉛筆可以輕易表現出這部分的感覺，在第一層色彩中無論乾筆或濕筆都適合。

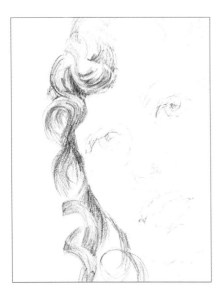

捲曲的髮型要先注意反光的部分——其他髮型也是一樣，順著髮型畫上線條，注意捲曲處邊緣的色彩，必須越來越弱，每一撮單獨分開畫，有些細節可以忽略，不用過於強調，以免看來沒有彈性，可以加上暖巧克力色，來表現一些較暗的區域，增加頭髮的蓬鬆感。

順著頭髮線條及改變色彩來表現髮型，以長髮而言，線條是順暢的，但是反光的部分勢必造成中斷。首先畫出大致的外輪廓線，將重心放在反光部分，利用米色（cream）、麥黃色（straw yellow）、古銅色（bronze）或巧克力色，（chocolate）表現金色頭髮——褐色太深，接下來以少許靛藍色（indigo）降低色調，並以比古銅色稍淡的紅赭色（raw umber），表現高反光部分，一撮頭髮包含了數種不同顏色，這是畫頭髮最大的特色。欲掌握頭髮順暢的感覺，一定要以弧線作畫，切勿用任何直線條。

向上豎立的髮型，一般不會是捲曲的，可以將它分為數個不同的段落進行，先看高反光之處，並且是一撮撮獨立的——想像眼前是雜草叢，而不是一片綠油油的草地，在向上豎起的頭髮之間先畫上較深的色彩，再以暖色系的法國灰色（French gray）及古銅色表現一根根的髮線，再次以巧克力色加深色彩，並加強細節的描繪，用同色系用力畫加深色彩，掌握豎立的感覺，如果顏色看起來偏褐色，可以加上如靛藍色、紅赭色等中間色，加以混色。

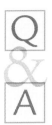

使人物畫看起來更神似、更精確的關鍵是什麼？

使作品與人物看起來更相像的關鍵在於：慢慢地、仔細地觀察及構圖。先畫陰影，比用線條反覆畫其他部分來得重要，用短線慢慢構築出輪廓線，便可以精確地掌握模特兒的面貌特徵。肖像畫永遠不可能像照片一樣真實，而是以掌握被畫者的性格特質為重點，多花時間仔細觀察所見景物是不二法門。

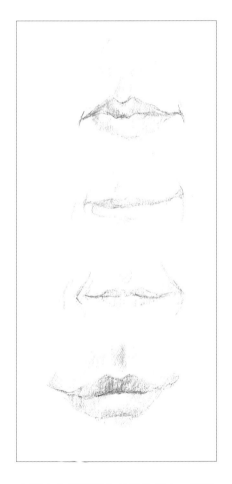

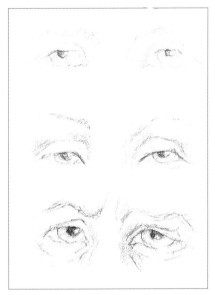

人與人之間嘴型的差異性頗大，不只是人中的部位，還有嘴型的厚薄變化都不盡相同。先看唇形的線條是長或是短、嘴角是向上或向下、是豐唇還是薄唇，描繪的不只是嘴唇本身，還包括周圍的陰影及線條結構，慢慢構築出所有臉部的線條結構，表現人物性格及深度。

觀察眼皮的寬度，及眉毛之間眼睛的位置落點及深度，兩邊的眼皮單獨處理—左右眼皮形狀是不同的，檢視是否是腫脹的，或眼睛周圍的皮膚是否鬆弛，瞳孔及眼白的比例如何等。眼皮是一個人年齡及活力的象徵，對於相似度而言十分重要，眼睛的色彩對整體來說佔的比例很小，可是眼皮色彩的改變，卻是區分不同人物之重點，以輕輕畫上陰影的色彩為開始，並謹記，眼睛周圍沒有太多的線條。

以鼻子而言，陰影比輪廓線重要，鼻子陰影的變化，與臉上其他部分一樣。仔細觀察小地方的陰影及相關部分的用色，切記，不要用輪廓線來表現，而是以短而細的線條慢慢構築起來，持續不斷地反問自己，正在畫的鼻子有什麼特色—外型、色彩及光影的變化，這有助於描繪時掌握相像及精確度。

D 示範：人物畫

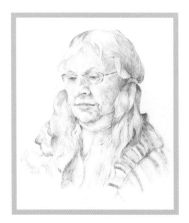

由人物速寫著手是不錯的開始，幫助畫者面對模特兒不會太過緊張，甚至擔心他們對所畫出來的結果有所期待及反應。先以製圖鉛筆輕輕畫出一些輔助線，接下來在部分區域表現出明暗，再進一步掌握更多的細節描繪，以色彩的重疊表現皮膚的色彩，將五官留到最後再處理。

1 安排模特兒一個舒適的姿勢——以看書的樣子最為恰當。側光可以表現構圖的趣味性，也較容易描繪。先畫一些草圖，據此決定哪些部分是準備入畫的，例如：被畫者的書對畫面沒有影響，將它摒除在外。

2 花20到30分鐘，畫一些不同角度的草圖，除了使自己放鬆之外，主要是幫助自己決定所要採用的姿勢，這些草圖還能改變對主題的態度，避免正式畫時，因畫得太快而失去判斷力。

3 正式開始時，畫輪廓線最好不超過10分鐘，在畫面的四邊畫上邊框，畫出頭型，確定眼睛、鼻子、嘴唇之間相關位置，以製圖鉛筆輕輕畫，並將輔助線及不需要的線條擦拭乾淨。

4 以暗色調的短線條描繪出主要陰影處，先由眼睛周圍開始慢慢構築，不是描出眼睛的樣子，接下來是臉頰，及圍繞在下巴周圍的陰影部分，由淡紫色及淺褐色的色調開始畫陰影，再慢慢加深是最好的方法，此階段完成後，拿到鏡子前檢視比例的正確度。

5 利用麥黃色（straw yellow）、焦茶紅（burnt sienna）、赤陶色（terracotta）及紅色筆觸的混色組合，將色彩一層層地掃過陰影部分，留下高光部分，並加上一些粉紅色系及紅色系來加強膚色的質感，以比赤陶色還深的威尼斯紅色（Venetian red）畫出臉上其他陰影部分，再次以鏡子檢視色調的平衡度。

6 利用筆刷在特定區域加上水份，小心不要將所有的筆觸刷去，筆刷只用來輕拍上薄薄的水份而非混色，目的是：以不失去任何小心構築出來的細節，而能提高色調。少水輕拍是訣竅之一。

7 利用斷續的紅色細線，畫出眼睛周圍筆觸，只做出周圍邊緣少許的變化，而非想表現出每一個部分。觀察眼皮微張的樣子，同時構築出它的形狀，可以精確掌握模特兒的神態，這個區域有許多光影的變化，以同樣方式畫出容貌的其他部分。

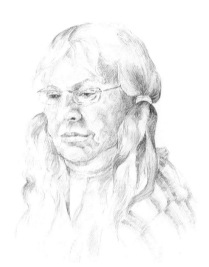

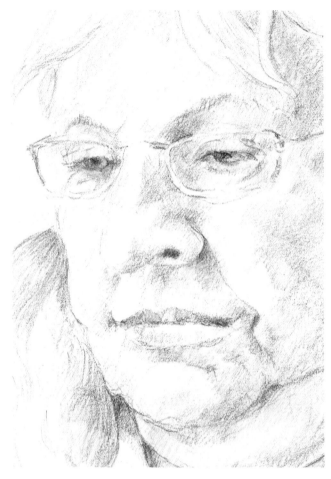

9 利用細微線條及色彩變化，慢慢畫出人物的樣子，以許多顏色的混合掌握膚色，注意隨時修正膚色色調及光影變化，順著頭髮方向上色，表現出頭髮順暢而豐富的質感。

8 與畫皮膚相同方式，利用同色系的調子，慢慢構築出嘴部的色彩，強調嘴部的寬度比長度重要，畫出下巴部位的一些細紋，可以製造一些趣味性的筆觸，確實掌握下巴的樣子，切記，不是要一模一樣，而是效果的呈現。

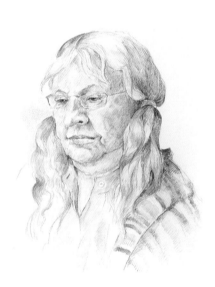

10 人物畫接近完成階段時，回頭檢視所忽略或遺漏掉的筆觸部分，這是最後加上高反光的階段，可以加亮線條（以膠膜修正）或是利用橡皮擦拭，以稍微濕潤的筆刷來作也可以。

11 眼鏡是模特兒看書必備的工具之一，利用亮黃色畫出金邊眼鏡框，再加上高反光，有效的控制十分重要，因此不要沾太多水份。眼鏡框影響眼睛的色彩、調子及角度，忠實地畫出眼睛所看到的——金屬及玻璃在皮膚上所呈現的影子完全不同，必要時以筆刷沾一點水份潤濕即可。

12 即便在最後的完成階段，也可以用膠膜來做修正，例如：在下筆太重的部分加亮一些線條，將膠膜覆蓋在要加亮的線條上，再以鉛筆順著畫一次，撕下膠膜——色線便會隨之剝離。

13 切記，背景不要太複雜。決定好背景，只要在臉部較亮的側邊後面加上淺淺的底色，避免與前景人物造成太大的對比。以色筆打底之後，用手指將顏色塗開，才不致使背景強過前景。

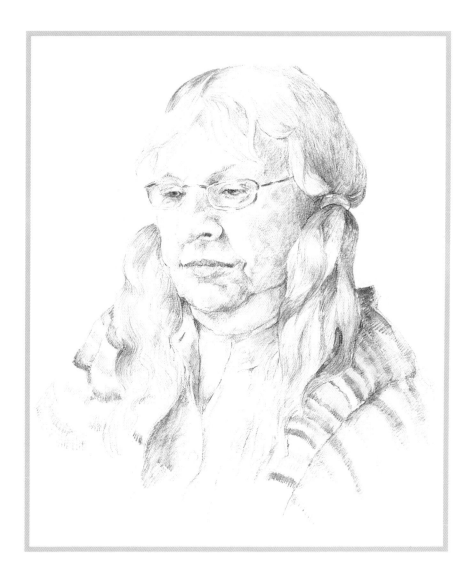

14 將畫面置於鏡前，臉部的亮面使構圖看來更具趣味性，肩上披的彩色毯子，豐富了畫面的堅實感，並使肖像畫的下方更具變化。

描繪移動中的動物，有何訣竅？

動物絕不會長時間靜止在一個地方，除非它們睡著了，所以如果要以寫生的方式繪圖，快速而小張的速寫，或將它們拍攝下來，有助於繪圖的持續進行。將重點放在正確的比例，及身體在一瞬間所呈現的姿態。換言之，型態的掌握比色彩、明暗及外型來得重要，不要畫太普通的動物——應該以較特殊的動物為練習對象，注意眼睛、耳朵及其他構圖之間的關係。

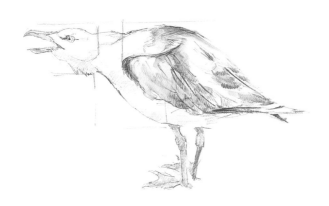

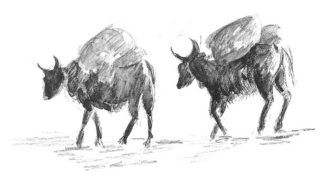

1 掌握這種看來喋喋不休海鷗的秘訣是：正確的比例，以及身體所慣性擺出的特殊姿態。正式畫之前，一次次練習，了解動物習性絕對是不可或缺的步驟。

2 犛牛最適合的畫法，是以暗色剪影方式表現，正確的剪影繪圖較為容易，因為只要將焦點放在外型，而非整體的造型、色彩及光影。

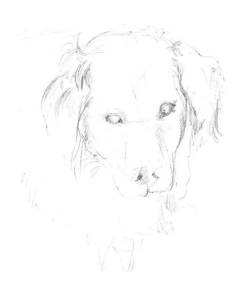

3 畫狗時最好找外型較為特殊，而非一般觀念中的狗，動物眼睛的位置通常位於頭下方，比我們想像還要低的地方，注意頭正確的寬度，若有錯誤也要及早修正——整體畫面看起來才會正確。

4 掌握精確的身體比例，不要太快加上細節描繪，畫寵物時，多畫幾張素描及拍照十分受用，每一個細節都有助於掌握動物慣性的姿態。仔細觀察頭部所擺動的角度，以及眼睛、鼻子跟耳朵之間的相互關係。

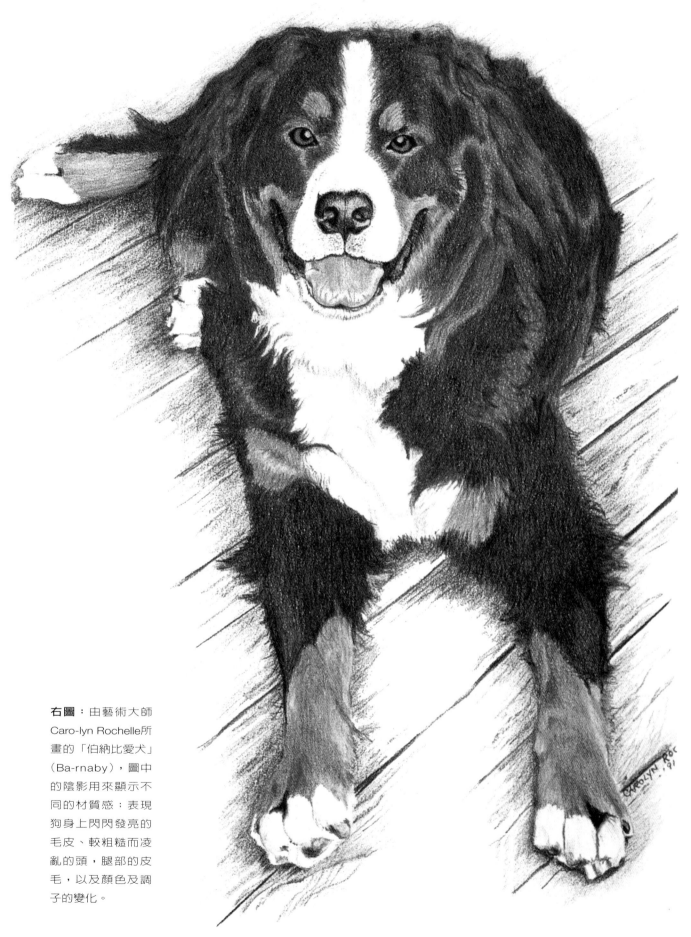

右圖： 由藝術大師
Caro-lyn Rochelle所
畫的「伯納比愛犬」
（Ba-rnaby），圖中
的陰影用來顯示不
同的材質感：表現
狗身上閃閃發亮的
毛皮、較粗糙而凌
亂的頭，腿部的皮
毛，以及顏色及調
子的變化。

描繪羽翼及毛皮的技巧為何？

在羽毛描繪方面，首先要尋找難度較高且健康的羽翅為描繪對象；像是可以展現羽翅特色之絨毛狀的胸、頸及腿的部分。有些鳥類特別是水鳥，與其他種類比起來，有非常閃亮的羽翅，是練習的最佳對象。以毛皮而言，以短而交錯開來的鉛筆筆觸，順著毛髮方向掌握毛皮質感，如獅子一般大型而短皮毛的動物則較不明顯。

羽毛

1 以特寫方式表現羽翅特色，每一根羽毛都向著中心集中，並相互交疊著，重疊部分的陰影顏色較暗，順著羽毛生長方向描繪，才能表現出羽翅流動而順暢的質感。

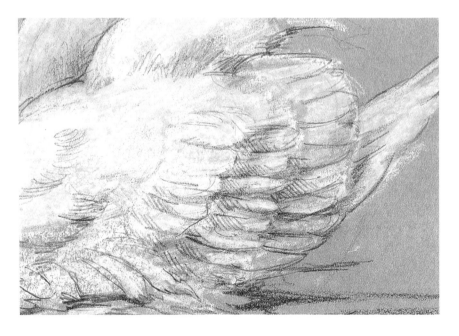

2 這張天鵝羽翅局部特寫圖，表現出羽翼末梢實際的感覺。一定距離之外，很難確實掌握每一根羽毛的細節，但仍能看出，翅膀是由單獨的羽毛組合而成，光影變化充分表現出此部分的效果。

毛皮

1 除非畫的是深色毛皮，否則一般一定用淺中間色調之色鉛筆開始著色。如果是深色毛皮，便將此色彩加上水份，但要注意，若這隻動物的毛皮摻雜著淺色的毛——深而加過水份的色彩，便不易被淺色所覆蓋，亮色皮毛一般也有非常亮的反光，所以，用淺色及白色紙張的底色，是一個不錯的表現方式。

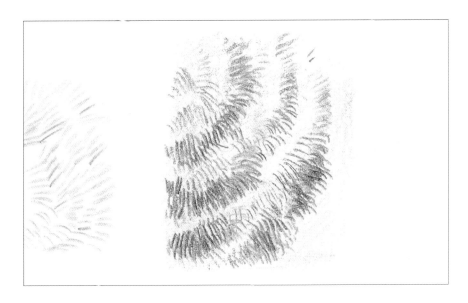

2 上層的顏色畫用力些，記得一定要使用短筆觸順著毛的方向畫，不一定要將所有的毛髮全數畫出。在上完色之後，以白色墨水或其他能覆蓋上去之白色材料，畫出最亮的反光部分。

大師的叮嚀

體型大而短毛之動物，不需要使用此毛皮繪圖方式。許多生活在溫暖地帶的動物，如獅子，有粗而短的毛皮，有時看來根本不像是毛皮，在此情況下，應該將重心放在外型而非質感上，利用看來平順而具光影變化之外型，來表現此種感覺最為適當，陰影部分加上水份更佳。

3 利用短而交錯之筆觸，模擬毛皮真實樣貌，利用同樣方式，但不同的色彩，持續添加重疊，便能構築出所需要的質感效果。

有那些不同的表現方式，可應用在動物畫的背景中？

建議以動物圖鑑的方式表現動物畫背景——也許只是動物習性的提示而已，無論如何，不要搶了主體本身的風采。有三種方式可以使用：表現動物生存的環境；無色的背景；精細而寫實的背景。當然，後者所花的時間較長。

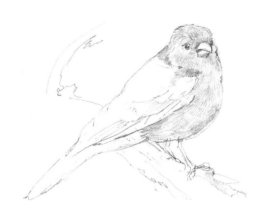

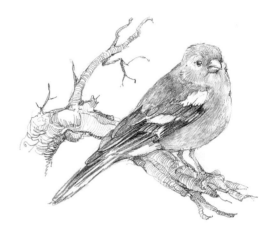

1 鳥類的身型非常小，所以在畫面上通常會有更大的活動空間感。外型必須盡可能精確，再加上一些特定筆觸及色彩，有時必須回頭用各式各樣之技法，修正剛開始的輪廓線。鳥類沒有概括性的畫法；因為每一種鳥類都有其獨特的外型、比例及色彩。

2 這隻鶸鳥圖的背景簡單而無色彩，它十分適合此種鳥類的習性，並且不會搶過主體本身，這種畫法使鶸鳥所站立的枝幹，無論粗細都可以展現堅固而結實的感覺。

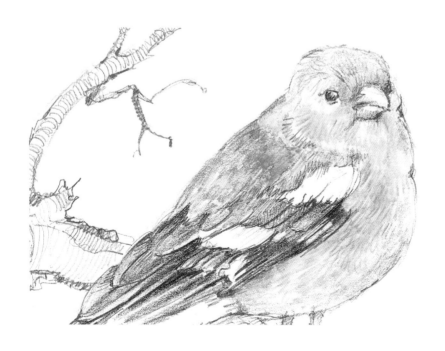

3 細節說明了上方及下方羽翅質感有些微差異，注意以各種不同的色彩所構築而成的小鳥外型，單色背景避免與淺色前景產生太大的對比感，再次提高小鳥外型效果，以掌握背景枝幹的感覺。

4 有如帝王般姿態的母獅子,懶散地躺臥在石頭上,爪掌半吊在邊緣。可以先畫一些速寫,以便掌握全景,及部分細節效果,母獅子所躺臥的石頭及背景草叢,可以在主體完成後,再依照氣氛添加。

5 在此天鵝、水及倒影的範例中,表現出簡單但效果十足的背景,由藍色及白色線條交錯而成之幾何形狀,避免與天鵝的色彩相互抵銷,也不會搶過主體本身。

6 這張想像畫背景中的葉子與蘇格蘭薊,是以寫實方式描繪的,畫此圖形及背景所花費的時間,是決定背景所要表現程度多少最大的關鍵。

有那些不同的表現方式,可應用在動物畫的背景中?

畫動物所碰到的問題與畫人物一樣，不一樣的是，動物不會為了畫家們擺好姿勢；除了速寫之外，通常會以拍照方式，確實掌握所有細節。正如人物肖像般，一旦比例不正確，一切便顯得不對勁，多花時間並切記，不同動物有不同的比例標準，在畫草圖時，接近主題仔細觀察；尤其是眼睛、耳朵、鼻子等部位。

1 畫草圖時，多花點時間，並接近主題仔細觀察，檢視越多的細節越好，反覆來回描繪線條，以確定外輪廓的正確性，檢視眼睛、鼻子及嘴部位的空間是否充足，眼睛的高度是否正確，確定鼻子位於眼睛中間，耳朵的高度及傾斜度是否有誤等。九宮格的打稿方式不適於動物畫，例如：年幼的貓，眼睛位在臉中下方的位置，總而言之，小心仔細地畫，找出正確的眼睛及耳朵線條。

2 順著毛皮方向，以短線式的色彩筆觸，用亮赭色（light ochre）及古銅色（bronze）為毛皮加上一層底色，只加在有金黃色高反光之部分，在暗色地方加上深褐色（sepia）及焦赭色（burnt umber），輕輕地，在貓的背景畫上一些麥穗及黃色的底色，前景的圓木加上一些焦茶紅（burnt sienna）及青銅色（copper）。

3 此階段用乾筆比濕筆好。前景的毛皮以乾筆畫出毛順的方向，用在背景則使其不強過前景的貓，加上水份時不要太濕，只在貓的表面加上少許的水份，使最後的色彩產生少許變化即可，背景也一樣，為物體間做出區隔性便可。

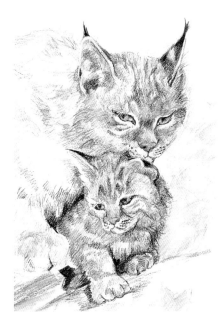
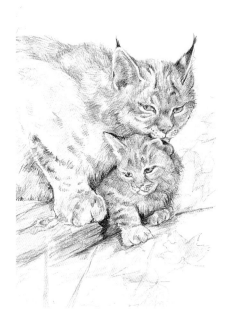

4 動物的圖像一般由臉開始，以短線筆觸畫出眼睛部位，注意眼角的傾斜度，並以巧克力色（chocolate）畫出眼框及耳朵的邊緣，如果畫完之後覺得顏色偏褐，可以靛藍色（indigo）及深紫色平衡色調，眼球以鎘黃色（cadmium yellow）完成，再以短線筆觸慢慢建構出前額，及圍繞在臉周圍之毛髮及陰影。

5 構築出大貓下方及腳爪附近的陰影色調，注意留下眼皮及鼻子暗色周圍的白色，並在稍後加上鬍鬚。到此階段仍然使用乾筆畫，便於在錯誤時使用膠膜修正。

6 在大貓身上加上更多毛皮效果。毛皮看來閃亮、滑順，並具有反光，無論如何，不能在毛皮表面看到一整片倒影，除非那是一片完全不反光的部分才有可能，利用亮紫色及藍紫色（blue violet lake）掌握這種半暈亮的效果。

7 以鉛筆筆觸順著毛的方向畫出線條，以構築出前額蓬鬆的毛皮感，利用零碎而分散的線條，表現出毛髮的形式，使觀者可以辨別出獨立的毛髮效果，是十分重要的。

8 利用短而斷續的筆觸畫出貓背毛皮，並且讓視覺產生分色效果，這種形式的畫法，使觀者產生以為看到長毛的錯覺。身體邊緣加上更多筆觸，以產生不規則的毛邊形式。

9 前腳後面塗滿淡紫色及深褐色，製造出一種：雖是陰影，卻具有閃亮質感的毛皮效果。瞇著眼睛檢視，並修正色調的平衡感。

10 製造鬍鬚的最佳方法，是利用膠膜，並以鉛筆將色彩剝下來，成為一些細白線，留白膠不能製造出所要的細線效果，而白色墨水可能因為畫得太多，而渲染到其他圖面。

11 利用製圖鉛筆畫出模糊的外輪廓，使鬍鬚看起來稍為突出，也可以製造鬍鬚後方的陰影效果，強調鬍鬚與後方顏色的對比性。

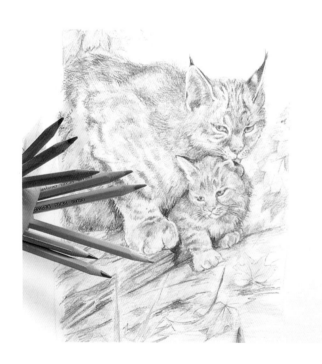

12 製造有限的背景，以免將重點由貓咪身上轉移。嘗試利用一些葉子，及散落在前景中的圓木片作為背景，雖然是虛擬的背景，但是利用多一點色彩，構築出真實感的色調，使它看來寫實些。

13 將暗色調部分加上一點水份，表現更清晰的效果。利用細筆刷的筆尖，在耳朵及兩隻貓的下方加水，使視覺集中在畫面中央部分，以膠膜將大貓肩膀部分顏色剝離，製造毛皮效果，以及胸前毛髮分色的感覺。

14 因為開始的水份，會使眼睛上方的鬚毛失去質感，所以，必須在刷水後再加上筆觸，使鬚毛立起、突出。

15 輕描淡寫的葉子背景，與精細的動物描繪，形成強烈對比，並以膠膜製造耳朵內白毛的部分，做出立體效果。

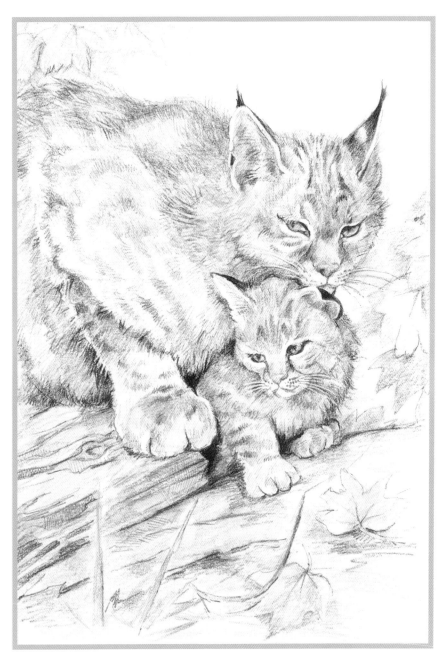

16 以鉛筆順著毛皮方向畫出筆觸，利用分色製造陰影效果，以不同色彩的混合效果，製造出錯覺感。

結語

　　水性色鉛筆是一種很棒的媒材，結合了水彩及色鉛筆兩種十分實用的質感。鉛筆中所包含的水溶性色料，代表可以製造水性的底色；一種可以重覆上色的表面，鉛筆則在細節的部分，提供良好的控制性，在開始著手繪圖時，不需要太多額外設備──只要一套色鉛筆、一枝筆刷、一些水及適用的紙張，其他如電動削鉛筆機等，是實用但非絕對必要的材料。

　　本書提供許多實用建議，可以釐清一些具有爭議性的問題──仔細觀察並畫出眼睛所看見的，不要將一些近似的主題，以先入為主的方向來思考，也不要將所看到的，以想像方式畫出來，只畫眼前所看見的，在繪圖前多花一點時間思考所選擇的主題──可試圖先關掉腦中想像的區域，將自己沉浸在完全的視覺中。

　　很顯然地，畫得多一定可以越畫越好。身為一個畫家，一定要隨身攜帶素描簿，做為視覺的紀錄本，以便隨時掌握眼前事物，無論素描畫得多草率，都有助於將來繪圖的完成。

　　水性色鉛筆應該儘可能選擇越大的套裝型態越好；因為它提供更多色彩的選擇性，及更佳的繪圖完整性，也因為有更多可供利用的色彩，所以可以製造趣味性的效果。多嘗試並經驗一些不同種類的紙張和不同之繪圖方法，任何的藝術表現形式沒有太難的技法，但也沒有速成的捷徑，盡情享受每一個步驟、方法及所畫的圖畫，與其憂心於結果，對所畫的成果感到失望、不滿意，倒不如讓自己樂在其中，這才是真正的重點。

圖片提供

p1　　David Cuthbert

p99　　Ray Evans

p27　　Judy Martin

p125　　Robert Maxwell-Wood

p133　　Carolyn Rochelle

p51　　Jane Strother

索引

國家圖書館出版預行編目資料

繪畫大師Q&A·水性色鉛筆篇 / Jeremy Galton
著；呂靜修譯. -- 初版. --〔臺北縣〕永和
市：視傳文化，2005〔民94〕
面；　公分
含索引
譯自：Artists' Questions Answered watercoior pencils
ISBN　986-7652-33-9（精裝）

1. 鉛筆畫-技法-問題集

948.2022　　　　　　　　　93017417

繪畫大師Q&A—水性色鉛筆篇
Artists' Questions Answered
watercoior pencils

著作人：JEREMY GALTON
翻　譯：呂靜修
發行人：顏義勇
社長·企劃總監：曾大福
總編輯：陳寬祐
中文編輯：林雅倫、連瑣
版面構成：陳晧智
封面構成：鄭貴恆
出版者：視傳文化事業有限公司
　　　　永和市永平路12巷3號1樓
　　　　電話：(02)29246861(代表號)
　　　　傳真：(02)29219671
郵政劃撥：17919163視傳文化事業有限公司
經銷商：北星圖書事業股份有限公司
　　　　永和市中正路458號B1
　　　　電話：(02)29229000(代表號)
　　　　傳真：(02)29229041
印刷：香港 Midas Printing International Ltd

每冊新台幣：560元

行政院新聞局局版臺業字第6068號
中文版權合法取得·未經同意不得翻印
◎本書如有裝訂錯誤破損缺頁請寄回退換◎

ISBN　986-7652-33-9
2005年3月1日　初版一刷

A QUINTET BOOK

Published by Walter Foster Publishing, Inc.
23062 La Cadena Drive,
Laguna Hills, CA 92653
www.walterfoster.com

ISBN 1-56010-805-3

This book was designed and produced by
Quintet Publishing Limited
6 Blundell Street
London
N7 9BH

Project Editor: Duncan Proudfoot
Editor: Anna Bennett
Designer: Ian Hunt
Photographer: John Melville
Creative Director: Richard Dewing
Publisher: Oliver Salzmann

Manufactured in Singapore by Universal Graphics Pte Ltd
Printed in China by Midas Printing International Limited